水墨造形遊戲

吳長鵬 著

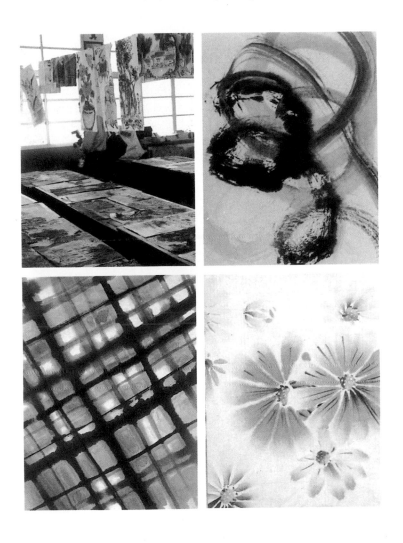

自　序

　　美國教育家克柏萊（E.P. Cubberley）曾說：「每一位能幹的教師，就是一位藝術家。」可見成功的教學，就像建築家的一座美侖美奐的華廈；像美術家的一幅結構完美、意境高超的繪畫；像音樂家的一曲音調鏗鏘、動人心脾的曲譜；像小說家的一篇情節感人、故事曲折的小說。要將活潑的兒童青年，教他們從無知而成為有知；從無能而變為有能，由頑劣化育成純正；由粗野促其成為文明。把一個智慧高的學生教育成為某專家，把一個普通智慧的學生教育成為良好的職業分子，把一個智慧低劣的學生教育成有用的公民。由此可見這種教學的藝術，比一座華廈、一幅繪畫、一首曲譜、一篇小說來得更重要，更應該受人重視的。

　　教育心理學家桑戴克（E. L. Thorndike 1874-1949）曾說：「教育學為人類工學。」這個名詞出現，告訴了我們從事教育工作者，所擔負的使命是何等的神聖與難鉅。由於現代人必須經過教育的薰陶，方不被時代淘汰；必須接受文明的陶冶，才能達成世界大同的境界。所以教育工作人員，尤其教師，便是開闢人類文明的工程師，要使人類邁向進步幸福之路。

　　近年來我國在知識的日新月異、社會經濟的成長、政治形態的轉變、科技的突飛猛進、爆炸資訊，引領我們走向更高層次的第三波時代，藝術文化亦隨之進步而產生變革。為陶冶心性傳揚文化，加強民族意識，新的課程標準依人性化、鄉土化、國際化和現代化之精神，無論在教育目標、內容與方法上，都要求突破及精緻性，以因應現代多元化的社會需要。

有鑑於此，筆者在從事水墨畫教學過程中，深覺在各類繪畫中最代表我國文化精髓──水墨畫，為使全體國民能輕鬆愉快的親近水墨畫技巧的探討之際，時常用心思考普及之方法，因此傾心加熱忱，努力設計自幼稚園、國民中小學，甚至大專學生及一般民眾初學或欲研究之人士，能接納且有興趣去嘗試，而虛心的不眠不休的進行資料蒐集，及遊戲化方法的探索，編撰此書，也為美術教育盡一份棉薄之力，以享大眾。

　　本書撰寫重點共分七大項，首先以基本概念的認知到名詞的界定，再到水墨畫趨勢的剖析、水墨畫工具和材料的介紹，更進一步尋求水墨畫教學法的突破，走進寓教學於遊戲，適應學習者遊戲化的技法與創作。其過程在提振學習者的興趣，讓學習生活與藝術文化結合，享受富裕的精神食糧，以美化心靈，而達真善美的人生。

西元1996年7月

於台北市立師範學院美勞教育學系

目　錄

壹、前言

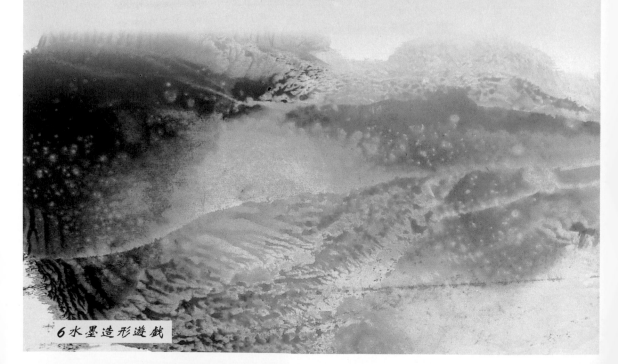

今日我們的社會，正邁向一個工商業發展的時代，與農業社會相較之下，現代社會經濟富裕。但！卻發生一種現象———精神生活貧乏。表面看來，科技的發展帶來每個人好像閒暇時間增多了，事實上，生活卻緊張忙碌，真正用來陶冶心靈的時間越來越少。大眾傳播的興起，形成大眾文化，表現於風靡音樂、時髦衣飾、熱門歌曲、卡拉OK、舞蹈、電影、運動、普及本的暢銷小說，各式各樣的娛樂，甚至沈迷於電動玩具的兒童，散見於大街小巷。這些迎合時尚的事物，會很快的蠢動一時，充斥於市，但同樣的也會很快地被遺忘，被無情的揚棄，使人類心靈顯得空虛而無邊際。這正說明，滿足人類心靈愉悅、提振人心者，需富高尚氣質與民族性的文化活動。又現代化社會的家庭夫婦以職業生活為主，而其要求時間準確、處事精密、注重效率、鼓勵競爭，工作較為機械化，也缺乏傳統工作情境悠閒和變化，加重人類心理的負荷，所以休閒活動的安排，日益重要。藝術活動就是其門道之一，如音樂、舞蹈、繪畫、書法、詩歌……等，可以調劑身心、陶冶性情、涵養德性，而以充實精神生活。兒童視覺藝術之表現領域：「一、二年級的教材特徵(1)重視實際生活體驗，從遊戲活動過程中，親近日常生活中的各種自然、人工媒材，引發豐富之聯想，並進行有趣之造形活動。(2)表現技法和媒材，以未分化為原則。(3)製作喜愛的、遊戲的、想像的各種物品。」從這段話中，我們可以領悟到兒童要以肢體遊戲方式為主，使其親近日常生活中各種自然、人工之媒材，從事各種有趣的綜合表現。換句話說，就是兒童自己所想像的、所知道的、所看到的、所感受到的、自由自在的從事各種綜合表現，如：山川、樹木、草花、土沙、石岩……等的自然物。至於鄉土文化特性之媒材亦是可適切利用的有價值媒材，如：我國繪畫中常用的水墨、毛筆、紙硯，為中華藝術之精華，傳統文化中寶貴資產之一，可稱為東方藝術文化的代表，有別於水彩、蠟筆畫的特色。茲為闡揚「水墨畫的重要」及「水墨畫的創造」，本書特取「水墨造形遊戲」為題，啟發兒童對水墨畫的興趣，表現水墨畫的各種技法，創作兒童特色的水墨畫作品。筆者願就近十年研究心得，以作拋磚引玉，盼能激起更多教育同行研究之回響，共同肩負起下一代國民之水墨畫教育而努力。

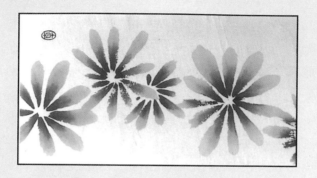

貳、名詞界定

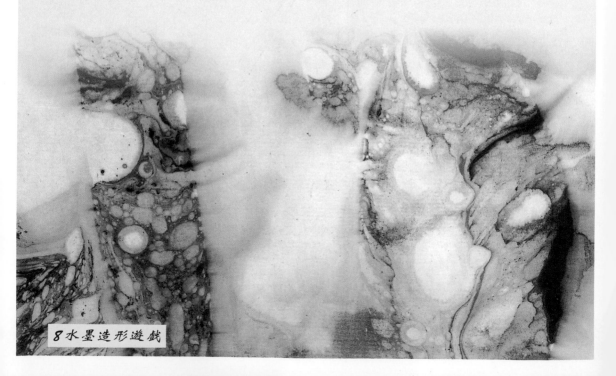

一、水墨畫

中國繪畫中以水墨之濃淡爲主而產生的繪畫表現技法。換句話說，以筆法爲主導，充分發揮墨色的功能，取得「水暈墨章」、「如兼五彩」、「惜墨如金」、「水墨爲上」等的藝術效果，稱之爲水墨畫。

二、造形（Gestalting）

包括造形藝術，也包括任何美的物體。造形又基於美的形式原理，把單純的物體變成具有生命的東西，如兒童的塗鴉與畢卡索的手筆、捏好的泥巴與流線型的汽車，都屬於造形。其中作品與創作、純粹與應用，都包羅在內。

三、形態

外表的狀態，我們人類視覺所能看得見的物體外表的狀態而言。

四、造形藝術（Plastic Art）

包括繪畫、雕刻、建築、影像。造形藝術應見之中古時代，因爲那個時代不論繪畫、雕刻、建築、工藝都能渾然一體，並與日常生活息息相關。例如教堂或寺廟便是造形藝術的綜合體，其繪畫、雕刻並非在表現個性，亦不是只表現美而已，可以說帶有一種信仰的對象，故包含了精神的意義，造形的創作與作品都具有生活的內涵。

五、遊戲

德國大哲學家康德（Immanuel Kant 1724-1804）和席勒（Johann Friedrich Von Schiller 1759-1805）兩人，主張「遊戲衝動說（Theory of play-impulse）」，就是遊戲爲美勞活動起源的說法。康德在一個斷片錄裡闡述，美勞的創造是從遊戲的本能出發，人類不論性別、地域、人種都有遊戲活動的本能，此和實際生活較無關係，而是在消耗了生活上的剩餘精力之後，可以得到一種快感。正因爲這種本能的活動，是無所謂而爲的行爲，產生了美勞製作及活動稱之爲遊戲。席勒在他的美感教育書簡中，闡釋了其理由，認爲藝術和遊戲同爲不帶實用目的之自由活動，而這種活動則爲精力過剩的表現。總之，遊戲就是過剩精力的流露，也是洋溢的生命在驅遣他活動。

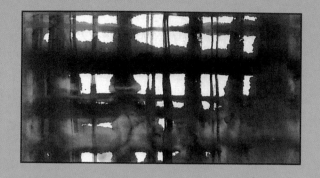

參、水墨畫趨勢

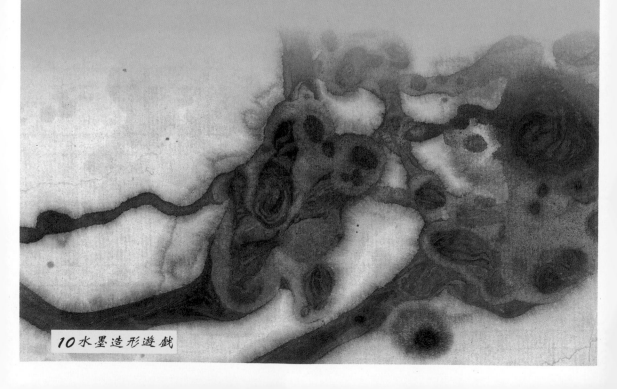

10 水墨造形遊戲

在我國的教育課程中，大學、高中、國中，所開設的中國繪畫稱之為「國畫」。而小學的美勞課程（教育部於中華民國八十二年九月修訂發布）中的教材綱要分「表現」、「審美」、「生活實踐」三領域。表現領域中又區分「心象表現」與「機能表現」兩大部分。以心象表現的意義內容來看，就是「指兒童透過各種感官、生活的經驗與體驗，經過內在化的過程，發揮其想像力，從事平面（如繪畫、版畫……）、立體（如雕塑、造形……），或綜合媒材的表現活動。」再以「從事平面」的心象表現來探討，國小一年級重視「以線條描繪為主的繪畫表現」；二年級則是「可嘗試水彩、水墨之技法遊戲」；三年級則為「練習水墨之技法」；四年級是「熟練水墨之技法」；五年級是「研究發展水墨畫技法」；六年級是「發揮水墨畫之技法特性」等階段性逐步教學活動與方向，促進國小兒童對我中華優秀文化有更深的認識與喜愛，因此，水墨畫值得我們去重視及推展。且看黃惠真在臺灣中部，包括台中市、台中縣、彰化縣、南投縣四縣市之智仁勇三類國民小學七十所，兒童二七〇人，其中一六一位小朋友畫過水墨畫，佔百分之五十九．三六；從未畫過水墨畫的兒童有一〇九人，佔百分之四十（註一）。這五分之二的小學生未能獲得課程標準中的要領，被授水墨畫，是為遺憾之事。考究其原因，當與國小教師水墨畫造詣及家庭經濟有相當密切的關係。經過多年的社會變遷及教育的重視，水墨畫已大有進展，從去年（民國八十四年）第二十六屆世界兒童畫展（在中正藝廊）展出作品來看，水墨畫的質與量都有顯著的進步。又全省學生美展中的水墨畫，同樣地有很多新面貌作品產生，畫風及方式也大大地改變。水墨畫之類型，可歸納為三類不同的作品出現，將其分析如下。

第一類型——純水墨畫

中國繪畫中純用水墨的畫體，相傳於唐朝開始，成於宋，盛於元，明、清以來繼續有所發展。以筆法為主導，充分發揮墨法的功能，取得「水暈墨章」、「如兼五彩」、「惜墨如金」的藝術效果，在中國畫史上占重要地位。唐王維『畫學秘訣』中云：「夫畫道之中，水墨最為上，肇自然

之性，成造化之功……妙悟者不在多言，善學者還縱規矩（註二）。」這裡所說「水墨最為上」正是基於中國繪畫是以水墨之濃淡為主而產生的純墨色表現技法，即是水墨畫。

第二類型——彩墨繪畫

應用彩墨畫法來表現。除墨色濃淡代替彩墨外，更可用色筆代替彩筆，畫法上類似水彩技法，但特別重視「水分」的應用。水分的多少可以影響色澤濃淡變化和運筆的乾濕，這種作品墨色淋漓輕快。水墨畫雖然以水墨為主，但色彩應用得恰到好處，更可增加畫面的情趣，所以中國繪畫理論中所謂「墨不礙色，色不礙墨」，必使兩者相輔相成，色中有墨，墨中有色，這便是水墨畫中用色的原則。

第三類型——現代水墨畫

所謂的現代水墨畫，將素材、工具、畫法，加以改進，配合創作的需要而取多面性的靈活運用與表現，尤其是畫法上將原有的渲染、潑墨、白描、皺法等善加應用，創造新的畫風、新的作品。特別是兒童喜愛塗鴉或默寫成畫，強調立意，所追求的是物象的內在性格與精神，而不拘於物象的外形與色彩，將自己觀察過的印象，作適當的造形及變異的技法、奇想的、形象特色，憑著自己的思路完成特殊風格之新創品。

〔註一〕黃惠貞（1981）：**國民中小學水墨教學研究**。台中：台中師專。45-46。
〔註二〕王維撰（1984）：**畫學秘訣**。畫論叢刊（上）台北：華正書局。4。

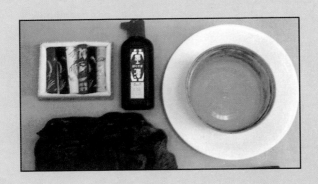

肆、水墨畫工具和材料

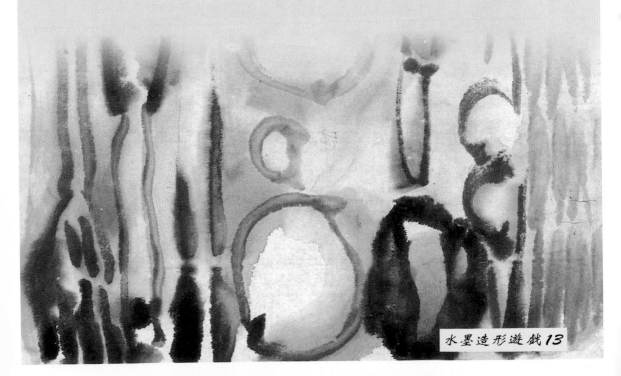

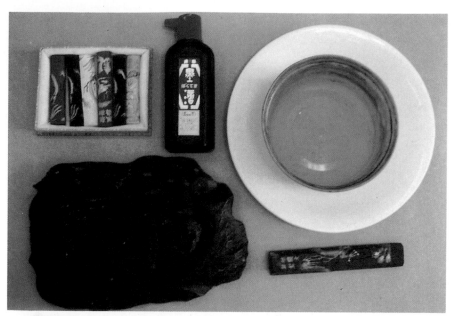

水墨畫工具和材料 ①

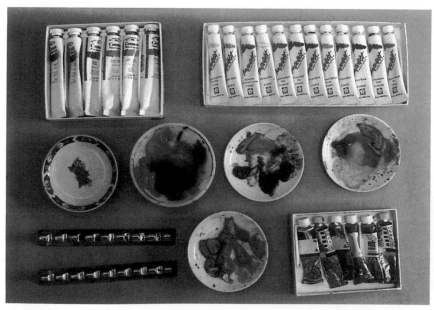

水墨畫工具和材料 ②

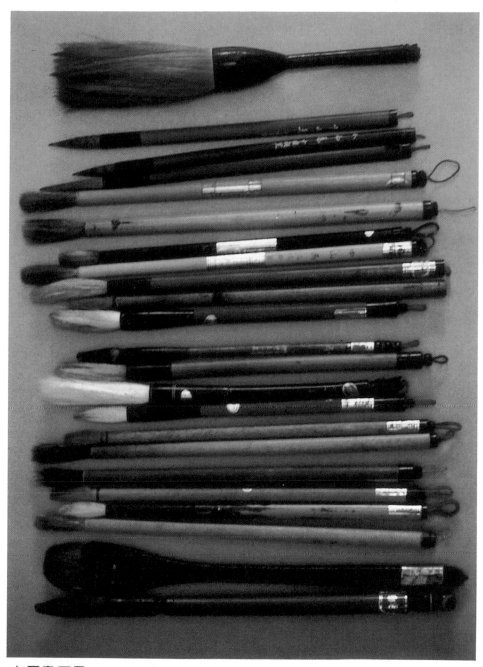

水墨畫工具

水墨畫常用的工具和材料有筆、墨、硯、紙、絹、顏料、膠、明礬、調色碟、筆洗等。茲分別介紹如下：

筆

筆為毛筆。早在數千年前的彩陶紋樣中，就可發現長沙左家公出土的楚筆是早期的毛筆。毛筆的發明相傳於秦代，蒙恬造筆「以枯木為管，鹿毛為柱，羊毛為被」，形成毛筆基本製作方法。到了漢朝的「居延筆」與現代毛筆類似，它是我國水墨畫主要描寫的工具。筆具尖、齊、圓、健四種特性。尖是指毛筆尖端之處，可描寫尖細的線條、點畫。毫多鋒平就稱為齊，齊的容易變化，毫束就愈圓，束圓就愈鋒正，落筆時具有力。毫束須健，健則堅固耐用。筆有剛柔（硬度）大小之別，分成四大類：

● 硬毫——主要用狼毫（黃鼠狼尾尖毛），也有貂、馬、狸、鹿、豹、鼠鬚等製成，筆性剛健，彈性佳。常見的硬毫筆有：蘭竹、山馬筆、葉筋筆、山水筆、豹狼筆等。

● 軟毫——主要用羊毫製成，筆性柔軟，吸水性強，適宜作渲染著色。常見的軟毫筆有：祥雲、大鵝、染筆、湖筆、白圭等。

● 兼毫——綜合兼用軟毫與硬毫相配製成，軟硬兼適，如「白雲筆」用狼毫作筆心，以羊毫覆蓋外側，則兼具兩者之特點。此外，七紫三羊、如意、長流等，皆屬兼毫。

● 平筆類——特製功能的筆，以毛筆尖端做成平齊束使用，如：排筆、連筆、隈取、平筆等，繪製青綠山水或渲染統調底色之用。

墨

墨的發明和運用是水墨繪畫的最大特色。中國人把墨韻分為五采，即是濃、淡、燥（乾）、濕、黑（焦）。墨在中國繪畫上扮演著重要角色，畫家更不敢輕忽。墨大都是來自天然石墨，秦代才出現人工墨，約在西元前三世紀，用松煙或油煙製成了易溶的煙臭墨。明代多使用「桐油煙」、「漆

煙」，加入麝香、冰片、豬膽汁等原料製成。

　　墨的製作原料區分為油煙、松煙、漆煙等，其作畫效果也不盡相同。松煙墨黯黑無光，適合於書法、人物畫、蝴蝶、翎毛等；油煙墨較黑且亮，為一般畫家所愛用；漆煙墨黝黑而光澤，適合作畫。選墨要選輕膠質重，表面細膩、有香味，手指輕敲聲音清響，研磨入硯無聲，磨後斷面無細孔者較佳。墨色則選紫光為上，黑色次之，青光又次之，白光為下。使用墨須加研磨，因此磨墨才見功夫，因作畫不飲心浮氣躁，所以磨墨要細、要慢、要把心磨得平靜，心如寧靜海，作畫意境高尚完美。

硯

　　即是磨墨用的硯台。磨之無聲、貯水不耗、發墨而不損筆者，方是好硯。但為方便起見，在水墨造形遊戲時，以墨汁代替即可。

紙

　　中國繪畫在用紙之前使用絹布，自明代開始用紙。紙有生紙與熟紙，生紙為一般之宣紙，較宜吃墨，墨韻濃，適宜作畫；熟紙為加礬的紙，如礬棉紙，較不吃水，宜畫山水。西漢人用絲棉搥打成紙，還用麻料纖維造紙，西安市郊出土舉世聞名的西漢灞橋紙，是迄今所知世界上發現最早的植物纖維紙，在居延也同時發現了西漢麻紙。此後的六朝、隋唐書畫，多用麻料纖維紙，楮皮紙與竹紙也開始大量製造。宋朝用紙仿製前代作品；元朝用紙作畫的風氣盛行，當時紙本大都接近麻料，不大滲化；明朝盛行箋紙，塗渭以後才盛行高吸水性的生宣紙，成為近代畫家作畫的主要紙張。紙大致有單宣、雙宣、玉版宣、羅紋宣、京和紙、棉紙等屬於生紙；熟紙有蟬翼宣、冰雪宣、雲母宣、礬棉紙、礬京和紙等。另外，現代常看得到的是麻紙，日本將麻紙壓製成「麻紙板」，或是用宣紙壓製成「畫仙板」，以上都屬好紙材。

絹

絹是生絲織成的，初唐以前的繪絹較粗，且為生絹，盛唐以後以熱湯半熟入粉，捶如銀板，成熟絹作畫。宋絹勻細，以便院畫家表現工筆重彩的畫風。另外還有「綾」，以雙絲以上練熟的絲織成，晚清絹薄。繪絹的價值比較昂貴，適合畫青綠山水。

顏料

水墨畫使用的顏料性質包括植物性、礦物性、金屬性等三大類。目前美術材料行出售的樣式有瓶裝、粉末、管狀等。使用粉末顏料須加膠，而加膠的技術必須要研究，才能達到水墨設色的理想效果。目前市售水墨畫常用顏料有十二色，茲將其特徵及使用範圍列表分析如表一與表二。

表一　水墨畫常用顏料表

名稱	特性	使用範圍
朱砂	屬輝閃礦料，深紅色粉末。	可畫寺院、欄杆、楓葉。
朱碟	與朱砂同色，但比紅丹更紅。	可畫寺院、欄杆、衣服、楓林。
石青	青綠山水的主色，是青色加白粉。	可繪遠山、樹葉、人物、衣服等。
石綠	一種鮮明的綠色。	可畫夾葉、山石苔、衣服等。
白粉	又名鉛粉，純白色。	可以畫山水畫點景如帆船之帆。
洋紅	色似玫瑰紅。	可畫欄杆、衣服、楓林。
藤黃	黃色顏料，有毒，不宜入口。	可調配其他顏色應用，如調墨使用有蒼潤之感。
胭脂	又名燕脂，以紅藍花汁凝脂為之，色鮮麗。	可做婦女之化裝。
花青	是一種暗藍的青色，即靛青。有粉狀、片狀、條形。	可表現夏景，山石陰暗處、樹枝松針等，調配其他色之應用。
金	金色。	在紙或絹上打金用。
銀	銀色。	在鞍馬、刀矛上用著它。
膠礬	膠有黏性，調粉狀顏料時用。	膠黏物用，礬是固定顏色。

色　名	原　料　及　比　率	用　　　途
草綠	花青七加藤黃三。	可做夏景草綠之用。
葉綠	藤黃五、花青五配合而成。	染春樹、點柳、夾葉等的表現。
螺青	淡墨三加花青七。	染屋頂、衣服、松針、大小混點。
赭墨	赭石七加淡墨三而配成。	夏天的景色、山石、橋樑、船舶等設色。
淡赭墨	赭石八加淡墨二而配成。	染秋山、石坡斜面、秋日夾葉、樹幹。
赭黃	赭石八加藤黃二。	染春山。
藤黃墨	藤黃六加淡墨四而配成。	染春、夏山水景色、山石、樹葉。
磅磋	赭石四加朱碟三加藤黃二加石綠一配成。	點秋林的葉、夾葉。

膠與明礬

　　中國繪畫顏料多研漂成粉末狀，使用時需兌膠，才能使顏料固定畫面上，作畫之前也常在畫面上塗膠及明礬，防止色彩的滲透。膠有鹿膠、鰾膠、牛膠、漆姑汁等多屬於動物膠。國產的膠以廣膠及阿膠著名。廣膠又稱黃明膠，產於廣東與廣西，黃色透明，成方條狀。阿膠又稱傅致膠，兩者皆用牛馬等獸類的皮筋骨角製成。日本製造的鹿膠是屬獸類的筋骨皮熬製成，使用清水浸泡兩小時再弱火煮，並攪拌至溶解即可使用。也有瓶裝膠液，此為溶解的膠水，光澤較差些，碰上寒冷也會凝結成固體，必須用弱火烤之，溶解後使用。

其他用具和材料

- 調色碟——調色碟宜選用白色的瓷器製品，碟子多準備數枚做儲色或貯色用。梅花碟亦可，但較不理想。
- 貯水盂——貯水盂又稱為「筆洗」，盛水作洗筆或供應清水之用，亦以白色瓷器製品較佳。
- 墊　布——以生紙作畫，須在桌上置一薄毯，防清水墨顏料沾污桌面或影響畫面效果，墊布以毛質為佳。

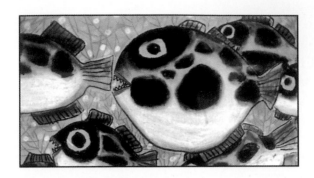

伍、水墨畫教學應走的方向

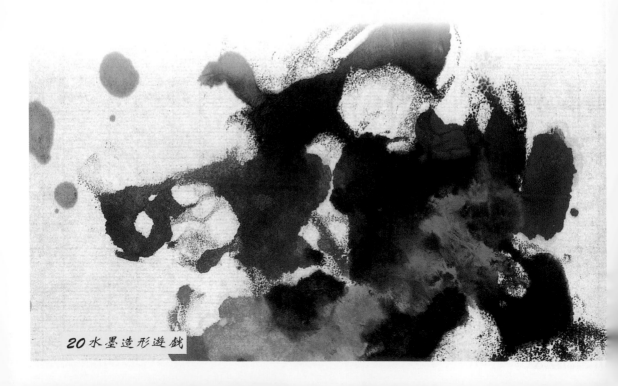

今日的兒童已遠離從前的模樣。今日的生活環境、視聽的傳播，使未進入學校的兒童之小心靈已充滿東西，故我們要從不同角度來選擇兒童們所需要的教材與方法。現將今日水墨畫教學的趨向介紹如下：

一、要順應兒童身心的發展

水墨畫無論教材、內容、方法，都必須順應兒童身心的發展，尤其是家長、師長都應讓兒童，出自於自己的意願創作，才能真正符合兒童對水墨畫創造性活動的繪製興趣。特別是選擇教材單元時，內容要適合該年齡兒童生理及心理之發展，如「洋娃娃」題材，既適合其興趣，也容易讓兒童接受，自然能引發創作性活動。

二、要改進水墨畫教學方法

因應時代及兒童的需要，水墨畫教材教法必須走出傳統，經實驗、研究加以改進。目前水墨畫教學方法較常用的有下面八種：

● 講　述　法——水墨畫技法的介紹及作品觀摩欣賞時，最常用講述法。

● 練習教學法——水墨畫之繪製、筆墨之應用、技法的活用、色彩的調配等，讓兒童充分反覆練習，以達熟能生巧的境地。

● 發表教學法——人皆有發表的欲望，無論是語言、文字或圖畫，水墨畫技巧經練習熟巧之後，須鼓勵兒童完成作品，以表達自己的思想和情感。俗語有云：「一畫勝萬言。」所以水墨畫教學最需使用發表教學法。

● 欣賞教學法——水墨畫提供名畫或師生作品觀摩欣賞，從中培養了解他人的風格意境、表現技法和審美等能力。

● 創作思考教學法——水墨畫最需要有開發啟迪創作性的思考教學，作畫前的導入、題材選擇、經營的構思、創作的理念，最後決定應用某種技巧，以強烈的發抒情感於創作過程上，使創作性的教學產生最大功效。

- 設計教學法——兒童作畫時，必須注意畫面的結構，因此要從事設計活動。如進行步驟、材料收集、工作分配、時間預計等，故設計教學法是水墨畫教學活動中的重要方法。
- 個別化教學——學生喜愛水墨畫的內容及技法的表現，個別差異非常明顯，因此，強調個別化教學指引，以注重個性表現。
- 其　　他——如觀察法、討論法、問答法、完全學習法、協同教學法等，於水墨畫教學活動中隨時有被選擇使用的機會。

三、要肯定水墨畫價值

一種藝術要能普遍被接受、被肯定，且具有發展的潛力，還要看是否具備「素材美」、「形式美」、「內容美」，以及「思想感情」，並符合「民族性」及「鄉土性」的特徵價值，方能經得起長久的考驗。

四、推展創作性思考教學

美國未來社會學家杜勒博士在其名著「未來的衝擊（The Future Shock）」一書中指出，未來的社會將受到「一時性」、「新奇性」及「多樣性」三種形式的襲擊。一時性使人類狀況不斷地改變，知識日新月異，侵襲人類的感覺；新奇性使人類喪失了傳統，面臨一變再變的陌生情境，各種新奇的事態不斷地在壓荷人類的認知能力；多樣性則使人類面臨選擇過多的危機，而感到無所適從。面對未來變動的社會，指導學生學習「如何學習」、「建立新的人際關係」以及「做適當的選擇」成為未來教育的重點，而啟發學生解決問題及創造思考的能力，成為當今教育的重要課題。創造力是人類進步發展和建立無限富足社會的原動力。英國科學家赫勒曾指出：「今日不重視創作思考能力的國家，明日即淪為落後國家而蒙羞。」國小繪畫活動一向被認為最能開發創造能力的發展，而繪畫活動是多面性的。水墨畫運用創造策略之情境中學習，能培養兒童的思路流暢、靈活變通、感性敏銳、有獨創性、組織等能力，以便將來應付多元化的社會生活。

陸、水墨畫創造性技法研究

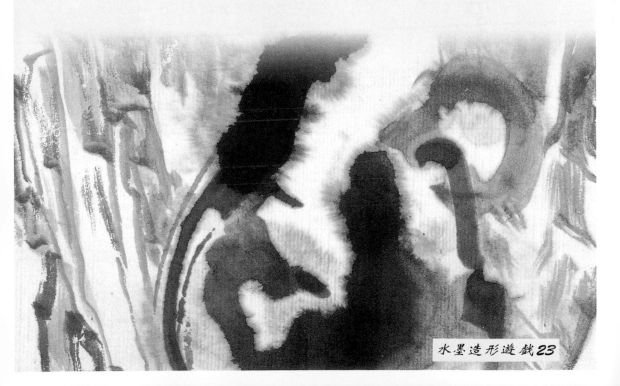

德國大哲學家席勒（Johann Friedrich Von Schiller 1759-1805）主張，美勞活動是生命力餘裕的表現，他以為人類藉著過剩的精力，以遊戲衝動造形一種較現實世界更完美調和的自由世界。而水墨畫創造性技法就是從這種遊戲衝動之思考活動的產物。將中國固有傳統棉紙、宣紙、金和紙、麻紙等做充分利用，並以墨的濃、淡、乾、濕、焦、重、清等墨色，及筆的遲、速、頓、挫、迴、旋、曲、屈等的變化，表現兒童心中趣味之造形，完成寫生或寫意的作品，這便是兒童水墨畫。表現創造性的水墨造形，有無限的技法、變化及效果。茲就創造性的水墨造形技法介紹如後。

一、點滴法

點滴法可以獲得點描派的視覺效果，可成非常調和而柔美的一種水墨畫面及內涵的作品。

(一)材料：雙宣紙、墨汁、水彩、卡紙一張。

(二)工具：毛筆、水袋、調色盤、膠水、美工刀。

(三)做法：

1. 先將雙宣紙裁成所需之大小。
2. 使用水墨或國畫顏料沾在毛筆上，用右手執筆，左手擠壓，讓墨汁自空中滴至宣紙上。
3. 毛筆沾較淡的墨汁或彩墨，仍是用左手擠壓，讓墨汁擠在宣紙面點滴，並做適當的安排布局成畫。
4. 毛筆洗淨，沾上水彩或顏料，依上述方法，再漸層的點滴至宣紙上。
5. 待作品乾後，將其貼在卡紙上即成。

(四)要領：

1. 墨色要有濃淡之分。
2. 墨點滴要有大小之分。
3. 墨點滴要有主賓之分。
4. 墨點滴要有疏密之分。

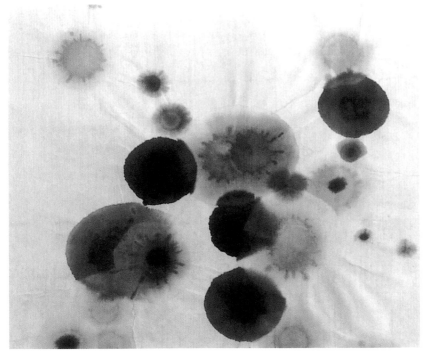

點滴法 ① 劉淑卿之作品

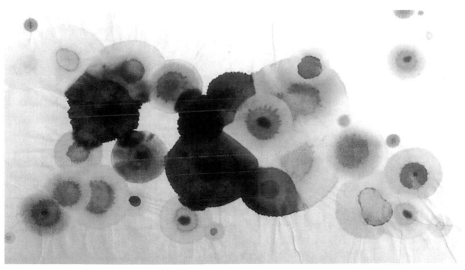

點滴法 ② 劉淑卿之作品

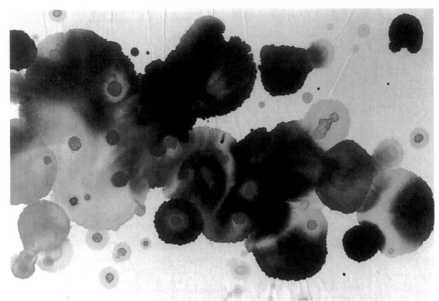

點滴法 ③ 許耀卿之作品

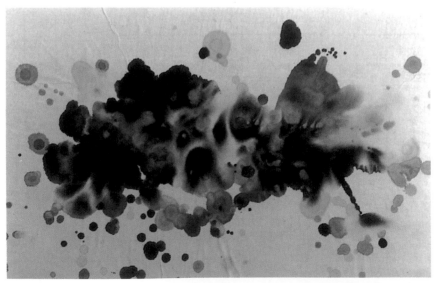

點滴法 ④ 許耀卿之作品

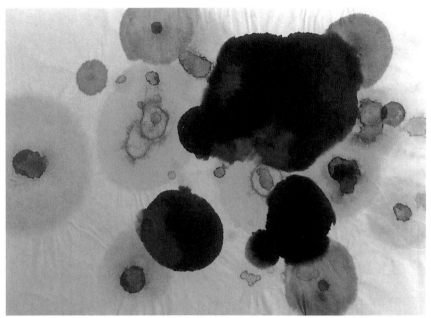

點滴法 ⑤

胡朝景之作品

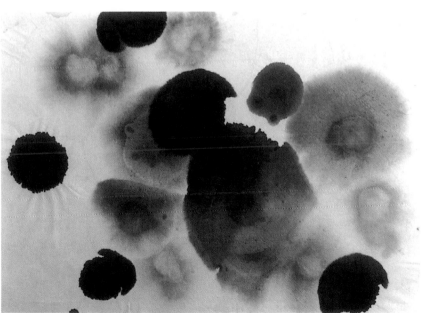

點滴法 ⑥

唐誌鴻之作品

二、筆之內向法

利用筆觸之內向表現筆力、筆法和筆向、筆色等的繪畫，效果可獲得美術設計、排列組合之美。

(一)**材料**：雙宣紙、墨汁、國畫顏料、卡紙。

(二)**工具**：毛筆、水袋、調色盤、膠水、美工刀。

(三)**做法**：

1. 先將宣紙裁成所需之大小。
2. 調色由淺至深，選定統一色調之三至五層的漸層色（指毛筆自筆身到筆尖由淡到濃）。
3. 筆尖較濃而且較深暗色。
4. 筆尖朝內，毛筆輕輕斜壓至宣紙上成一斜筆狀，以此做適當地安排組合成畫面。
5. 待作品乾後，將其貼在卡紙上即完成。

(四)**要領**：

1. 選擇色彩及墨色之調配非常重要。
2. 調色由淡（淺）到濃（深），要有調和漸層美。
3. 筆身水分要多，筆尖水分要少（較乾為宜）。
4. 排列組合成畫要注意造形美。
5. 要有大小、濃淡、主賓、疏密等變化美。
6. 成物象形或幾何形。

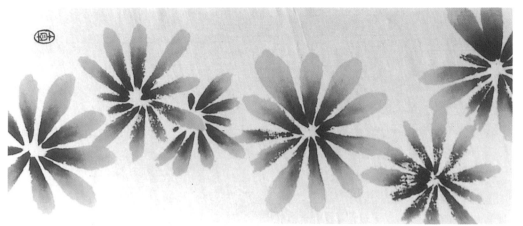

筆之內向法 ①　　　　　　　　　　　　　　　　　　　　　　李曉甯之作品

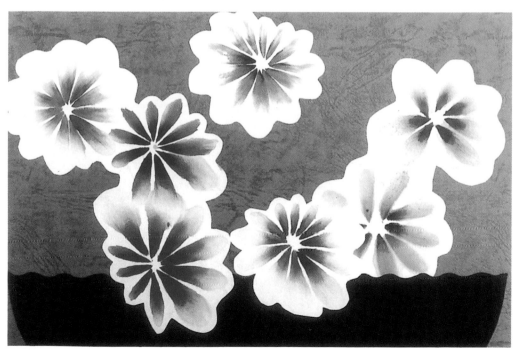

筆之內向法 ②　　　　　　　　　　　　　　　　　　　　　　劉淑卿之作品

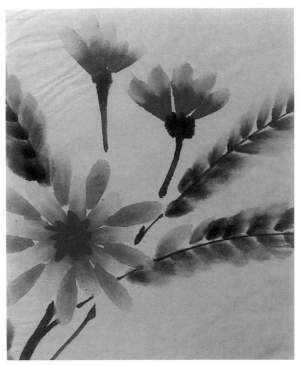

筆之內向法 ③　　　　　　　胡朝景之作品

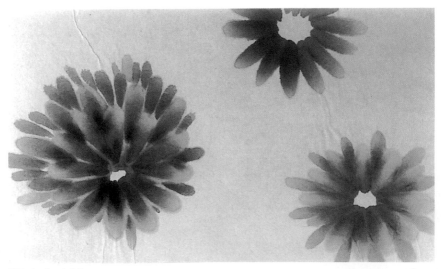

筆之內向法 ④　　　　　　　許耀卿之作品

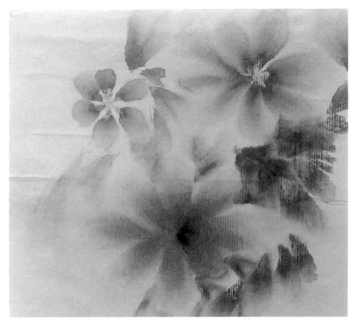

筆之內向法 ⑤　　　　　　　　　陳君竹之作品

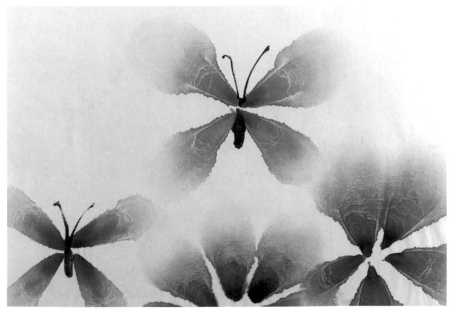

筆之內向法 ⑥　　　　　　　　　唐誌鴻之作品

三、筆之外向法

利用筆觸表現繪畫的基本方法之一。此法表現筆力、筆向、筆法、筆色等功效。其效果可獲得排列組合之美，有美術設計效果，亦可表現物象、寫意、抽象等創作。

(一)材料：宣紙、墨汁、色彩顏料、卡紙。

(二)工具：毛筆、水袋、調色盤、膠水、美工刀。

(三)做法：

1. 先將宣紙裁成所需之大小。
2. 選定色系調成三～五不同層次深淺色彩或墨色。
3. 先將整枝毛筆沾滿淺色顏料。
4. 再沾半截毛筆中間層色彩顏料。
5. 最後將筆尖處沾上深色層顏色。
6. 筆尖朝外，毛筆輕輕斜壓至宣紙上成筆觸狀，以此繪成基本造形。
7. 待乾後，將其貼在卡紙上即成。

(四)要領：

1. 墨色分成焦、濃、淡、重、清等五彩的層次。
2. 筆身先沾濕，然後沾清墨，次沾淡墨，再沾濃墨，最後筆尖沾焦墨。
3. 利用筆尖方向側朝外，稱之「筆之外向法」。

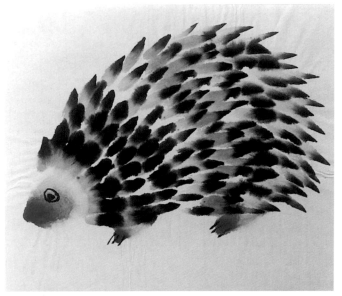

筆之外向法 ①　　　　　　　　　　胡朝景之作品

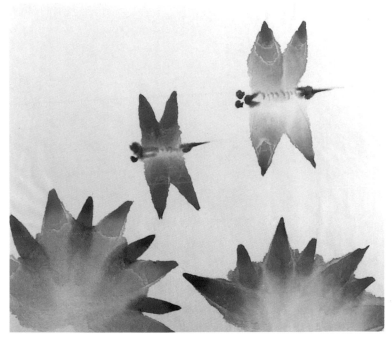

筆之外向法 ②　　　　　　　　　　唐誌鴻之作品

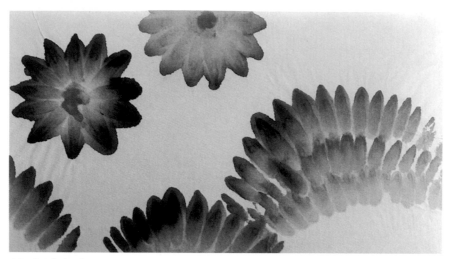

筆之外向法 ③　　　　　　　　　　　　　　許耀卿之作品

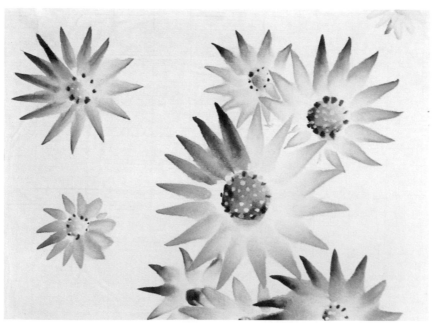

筆之外向法 ④　　　　　　　　　　　　　　黎安妹之作品

四、粗細線法

利用水墨、彩墨及各種畫具，畫出粗細不同的線條成濃淡變化之組合排列。其特色是，粗細濃淡線條組合成畫，表現特殊生命跳躍之津動美。

(一)**材料：** 雙宣紙、墨汁、色彩顏料、膠水、卡紙。

(二)**工具：** 毛筆、自造竹枝、花草、水袋、調色盤、剪刀、美工刀。

(三)**做法：**

　　1. 先將雙宣紙裁成自己所需之大小。

　　2. 選擇墨色或彩墨，將整枝毛筆洗淨，筆尖沾上顏料或墨色，而後在宣紙上以粗細線作畫。

　　3. 粗細線條在宣紙上行筆，以快慢、濃淡、乾濕、柔硬等表現。

　　4. 主體線條完成後，亦可再以第二種顏色同法作畫。

　　5. 待乾後，將其貼於卡紙上即成。

(四)**要領：**

　　1. 線條粗細要分明。

　　2. 要有主賓線條之分、濃淡之分。

　　3. 整體粗細線條安排設計及組合成畫。

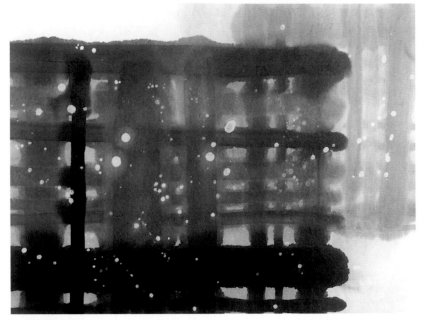

粗細線法 ①　　　　　　　　　　　　胡朝景之作品

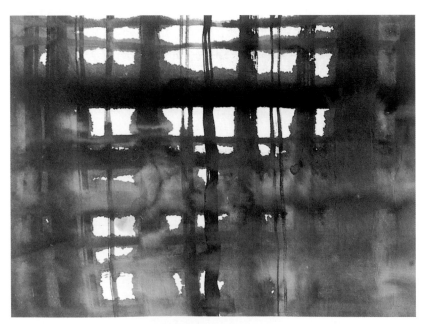

粗細線法 ②　　　　　　　　　　　　許耀卿之作品

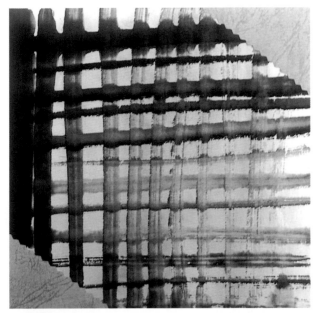

粗細線法 ③　　　　　　　　　劉淑卿之作品

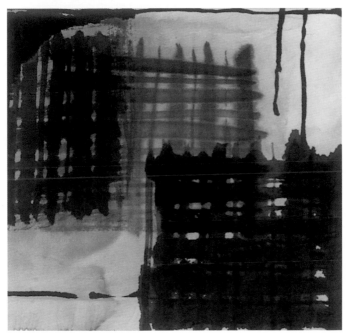

粗細線法 ④　　　　　　　　　唐誌鴻之作品

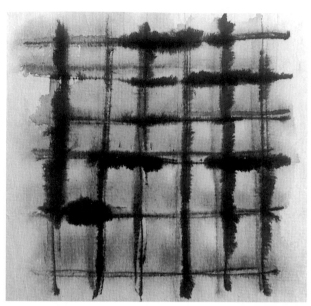

粗細線法 ⑤　　　　　　　　　陳君竹之作品

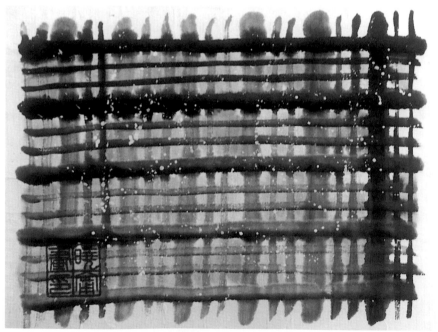

粗細線法 ⑥　　　　　　　　　李曉甯之作品

技法綜合使用頁（一）

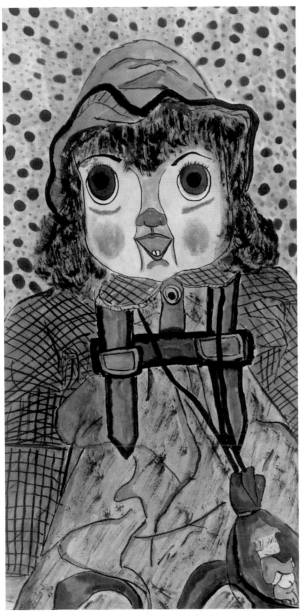

用點滴法、粗細線法完成之作品──洋娃娃

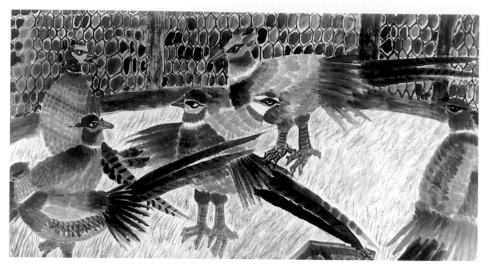

用筆之內外向法、曲線法完成之作品──**鳥群**

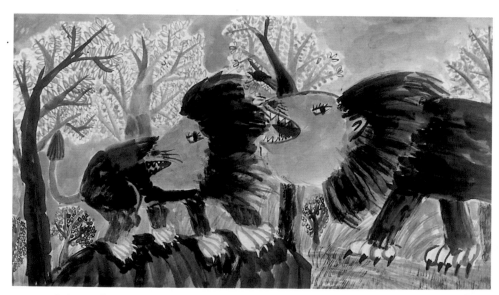

用粗細線法、曲線法、圓圈法、筆之內外向法完成之作品──**獅子**

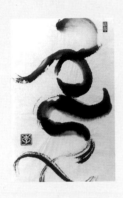

利用曲線的彎曲變化，組合排列成繪畫意境，表現津動、筆觸之美。

(一)材料： 雙宣紙、畫仙板、麻紙、墨汁、水彩、卡紙。

(二)工具： 毛筆、自製竹枝、花草、水袋、調色盤、膠水、美工刀。

(三)做法：

1. 先將雙宣紙裁成所需之大小。

2. 整枝毛筆洗淨，筆尖處沾上水墨或彩墨，而後在宣紙上以彎曲的線條作畫，因其靠筆桿處水分會慢慢流下，故線條的水墨或彩墨會漸漸愈畫愈淡。

3. 主體線條完成後，亦可再以第二種顏色同法作畫。

4. 待作品乾後，將其貼在卡紙上即成。

(四)要領：

1. 筆之內要含濃淡墨色及彩墨層次。

2. 筆沾墨時注意乾濕變化。

3. 行筆時要快慢、頓停、轉折等的變化。

4. 曲線之筆順以自然為要。

5. 曲線之輕重變化亦是要點之一。

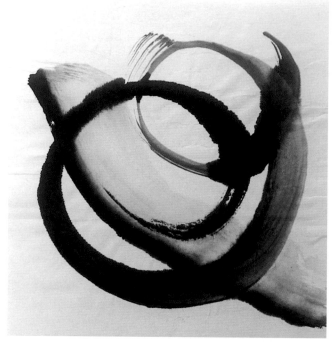

曲線法 ① 　　　　　　　　　　　　　陳君竹之作品

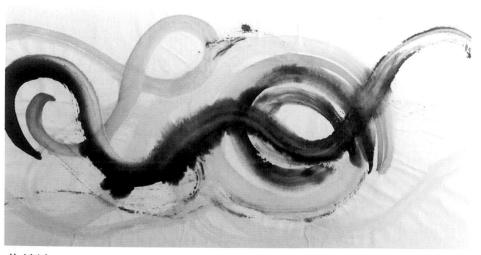

曲線法 ② 　　　　　　　　　　　　　劉淑卿之作品

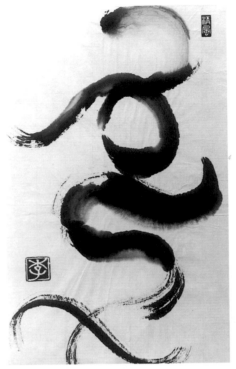

曲線法 ③　　　　　李曉甯之作品

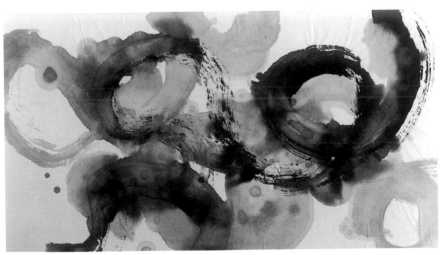

曲線法 ④　　　　　　許耀卿之作品

六、交錯線法

利用水墨或彩墨以交錯線條繪畫，表現作者的寫生或寫意、描象等繪畫心靈。

(一)**材料：**宣紙、京和紙、畫仙板、墨汁、水彩、卡紙。

(二)**工具：**毛筆、自製之竹枝、木枝、調色盤、膠水、美工刀。

(三)**做法：**

1. 首先將宣紙裁成自己所需要之大小。

2. 將筆洗乾淨，沾自己喜愛的色彩或水墨，畫在宣紙上，可以直橫線條交錯作畫，亦可用曲線、粗細線交錯作畫。

3. 要講究主線及賓線之分與變化。

4. 待乾後即成畫面。

(四)**要領：**

1. 交錯線較複雜，可以使用濃淡墨交錯，以產生效果。

2. 交錯線作畫要有主賓線之分。

3. 交錯線行筆要有變化，如遲、頓、速等的加強變化。

4. 交錯不紊亂，特別要在變化生動中，求有秩序。

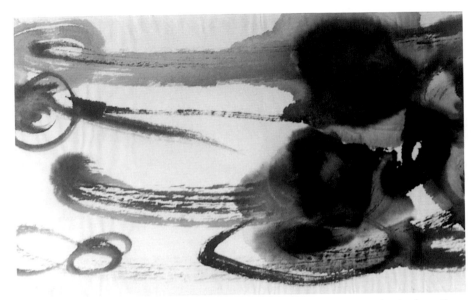

交錯線法 ①　　　　　　　　　　　　唐誌鴻之作品

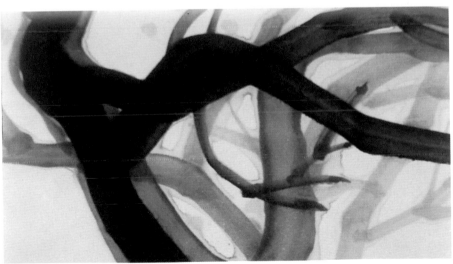

交錯線法 ②　　　　　　　　　　　　陳和元之作品

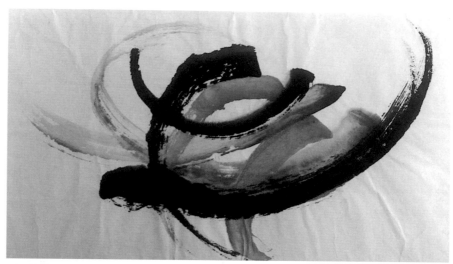

交錯線法 ③　　　　　　　　　　　　陳君竹之作品

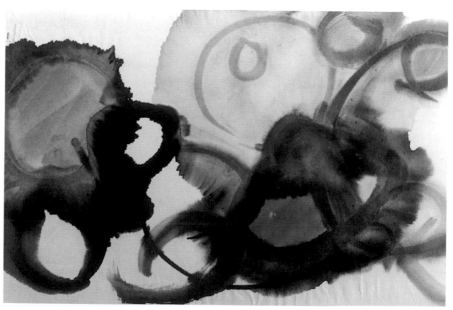

交錯線法 ④　　　　　　　　　　　　唐誌鴻之作品

七、圓圈法

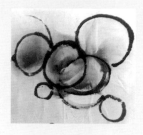

用毛筆或其他畫具沾上水墨，就在宣紙上畫些大圓圈或小圓圈，此法可獲得圓滑而自然的圓滿感覺。

(一)材料： 宣紙、畫仙板、京和紙、墨汁、水彩、卡紙。

(二)工具： 毛筆、其他自製畫具、水袋、調色盤、膠水、美工刀。

(三)做法：

1. 首先將宣紙裁剪自己喜愛之大小。
2. 使用毛筆或其他畫具，沾上濃墨，在宣紙上畫大小不同的數個圓圈。
3. 毛筆沾上淡墨，在畫好的圓周或內圈內再重畫形成漸層美。
4. 毛筆洗淨，沾上水彩顏料再加以修飾。
5. 待作品乾後，將其貼在卡紙上即成。

(四)要領：

1. 圓圈要有大小變化。
2. 圓圈墨色要有濃淡變化。
3. 大小圓圈可以交錯變化。
4. 交錯重疊部分可添加彩墨。

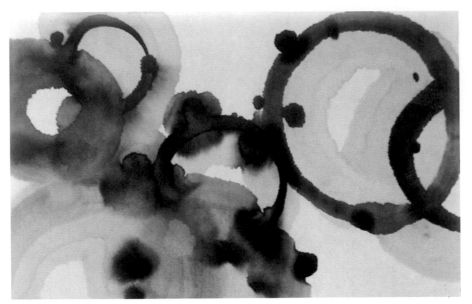

圓圈法 ① 許耀卿之作品

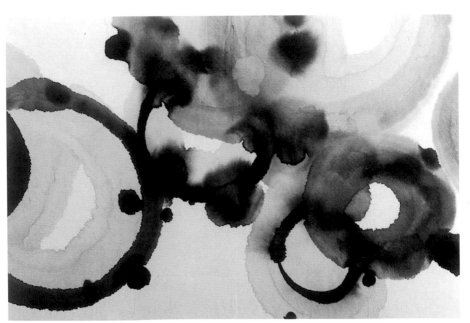

圓圈法 ② 許耀卿之作品

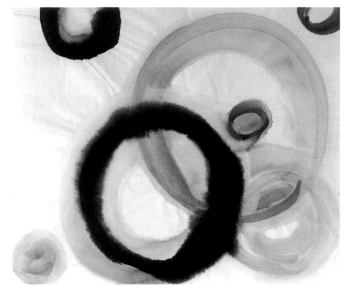

圓圈法 ③　　　　　　　　　劉淑卿之作品

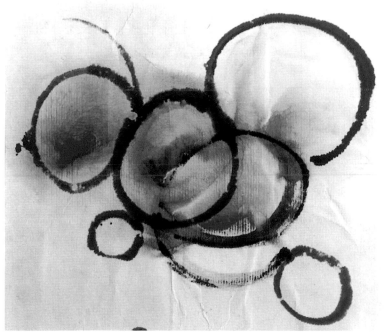

圓圈法 ④　　　　　　　　　陳君竹之作品

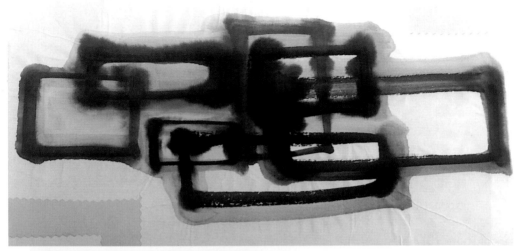

長方形法 ③ 劉淑卿之作品

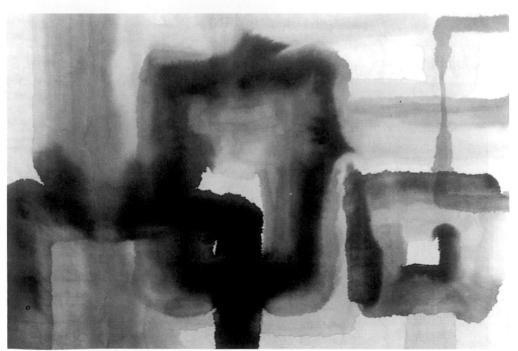

長方形法 ④ 胡朝景之作品

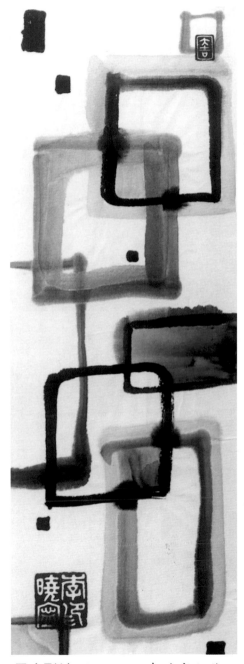

長方形法 ⑤　　　李曉霄之作品

技法綜合使用頁（二）

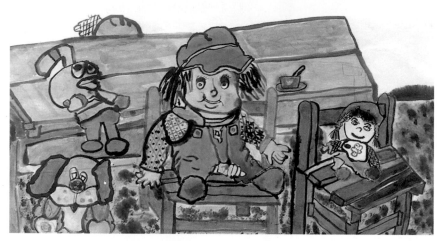

用長方形法、圓圈法、粗細線法完成之作品——洋娃娃

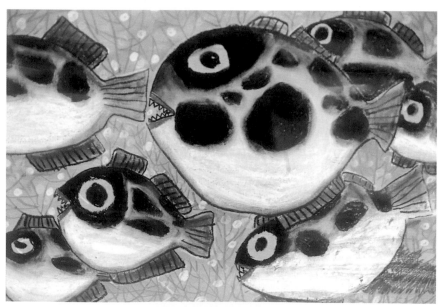

用圓圈法、曲線法、點滴法完成之作品——魚群

九、波浪線法

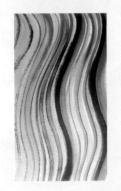

利用水墨或彩畫以波浪紋樣表現水墨繪畫，其效果有波浪起伏高低、柔美的津動節奏美。

(一)材料： 雙宣紙、畫仙板、墨汁、顏料、卡紙。

(二)工具： 毛筆、水袋、調色板、膠水、美工刀。

(三)做法：

1. 先將雙宣紙裁切成所需要之大小。
2. 將毛筆洗淨後，沾上水墨或彩墨，畫在宣紙上，用波浪表示其高低起伏變化。
3. 將毛筆或排筆沾上乾濕顏料，或分層次色，直接畫在宣紙上，形成波浪紋樣的水墨。
4. 待乾後，貼在卡紙上。

(四)要領：

1. 波浪之高低起伏變化要大。
2. 乾濕筆之利用要得當。
3. 毛筆之尖端沾較濃之墨，筆身則較淡之水墨，直接畫在宣紙上，會形成柔美的波浪紋樣。
4. 最後要加以整理修飾。
5. 波浪用在二方連續或四方連續圖案較多，且受注目。

十、浮墨法

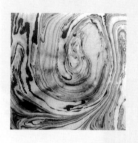

利用沙拉油輕浮原理，在水面上滴油加墨浮動之紋樣，或流墨之津動美來完成之作品，稱浮墨法。

(一)材料：雙宣紙、墨汁、畫仙板、卡紙、沙拉油。

(二)工具：臉盆、盤碟、竹筷、膠水、美工刀。

(三)做法：

1. 先將雙宣紙裁剪成所需之大小。
2. 臉盆裝清水，用竹筷子沾沙拉油滴在水面上，任油浮在水中流動。
3. 用筷子沾墨汁滴在臉盆中的水面上，讓它擴散於水面流動。
4. 再用竹筷子控制沙拉油氣泡及墨汁流動的紋樣，完成初步浮墨紋樣的安排與設計。
5. 將宣紙拿好，看紋樣最美處即是該取之浮墨，將宣紙覆蓋在該浮墨水面上的紋樣，立刻拿起。
6. 作品放於另備的白紙上，待乾後，貼於卡紙上即成。

(四)要領：

1. 要控制墨汁及沙拉油浮在水面上之流動。
2. 紋樣的流動設計有（1）旋轉流動。（2）左右、前後流動。（3）跳躍流動。（4）波浪層弧流動。
3. 墨要有濃淡；若水混濁應更換。

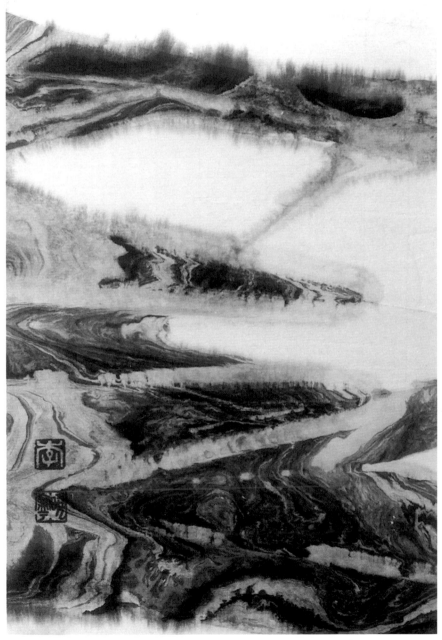

浮墨法 ①
（使用盆盒）

李曉甯之作品

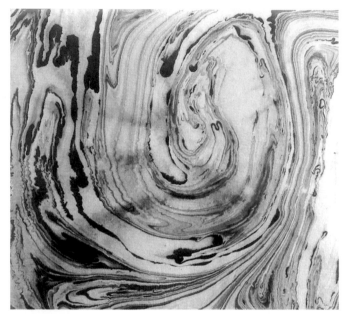

浮墨法 ②
（使用盆盒）

陳君竹之作品

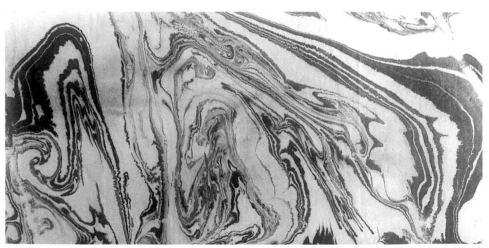

浮墨法 ③
（使用盆盒）

陳君竹之作品

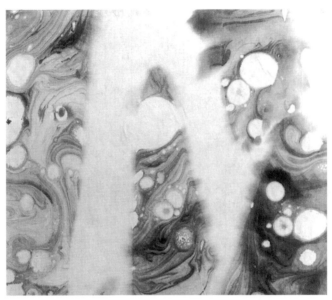

浮墨法 ④
（使用盆盒）

胡朝景之作品

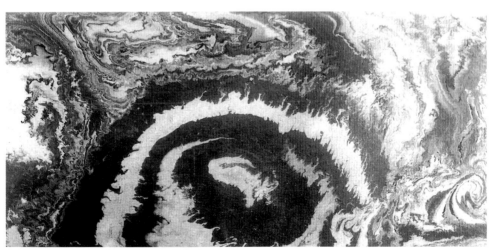

浮墨法 ⑤
（使用盤碟）

陳君竹之作品

浮墨法 ⑥
（使用盤碟）

陳君竹之作品

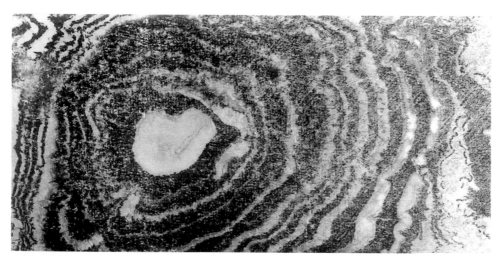

浮墨法 ⑦
（使用盤碟）

陳君竹之作品

技法綜合使用頁（四）

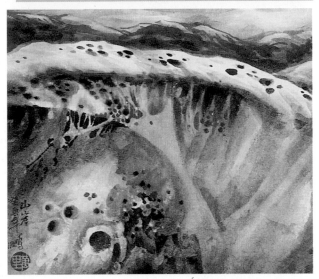

用點滴法、浮墨法、筆之內外向法、圓圈法完成之作品——山崖

吳長鵬之作品

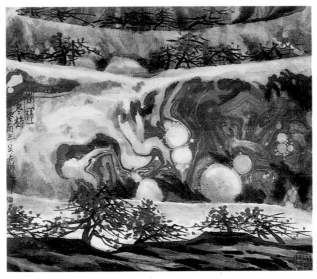

用點滴法、浮墨法、圓圈法、粗細線法完成之作品——白紋之美

吳長鵬之作品

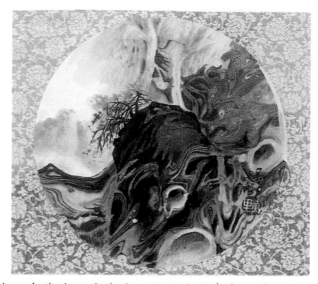

用浮墨法、自然法、渲染法、粗細線法完成之作品──張口小岩
吳長鵬之作品

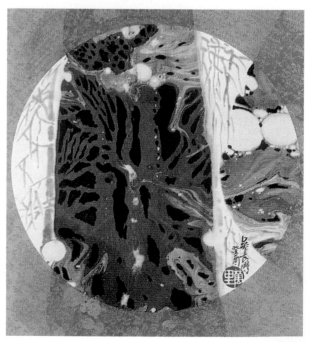

用浮墨法、粗細線法、虛實法完成之作品──黑岩奇紋
吳長鵬之作品

十一、移動法

安排水墨與彩墨於墊板上,再將西卡紙置於其上方,右手將紙的一端往前移動,左手按著西卡紙,使成為移動性的水墨畫面,產生特殊效果。

(一)材料:西卡紙、墨汁、水彩顏料、膠水、色卡紙。

(二)工具:毛筆、墊板、調色盤、水袋、美工刀。

(三)做法:

1. 先將西卡紙裁剪成自己所需之大小。
2. 將水墨或彩色顏料安排在墊板上,加以設計成抽象或半具象之畫面。
3. 將西卡紙覆蓋在墊板的彩色構圖上。
4. 右手將西卡紙之一端往前或往右下旋轉移動,左手按著西卡紙,使成為移動性畫面。
5. 將西卡紙拿起來,待乾後,貼於有色西卡紙上即完成。

(四)要領:

1. 墊板上之色彩安排要濃、水分要充分。
2. 移動方向有左右、前後、右旋轉、左旋轉等。
3. 拿起來時,由西卡紙的一端開始。
4. 調配色必須加以設計安排。
5. 畫面必須加以整理、修飾。

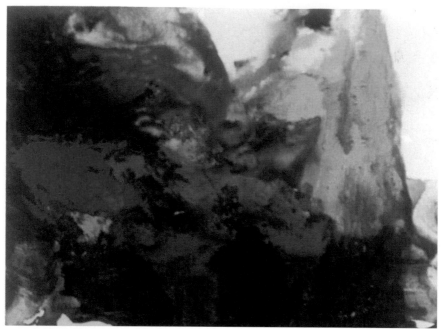

移動法 ① 唐誌鴻之作品

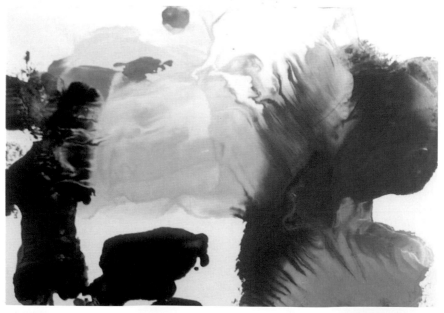

移動法 ② 胡朝景之作品

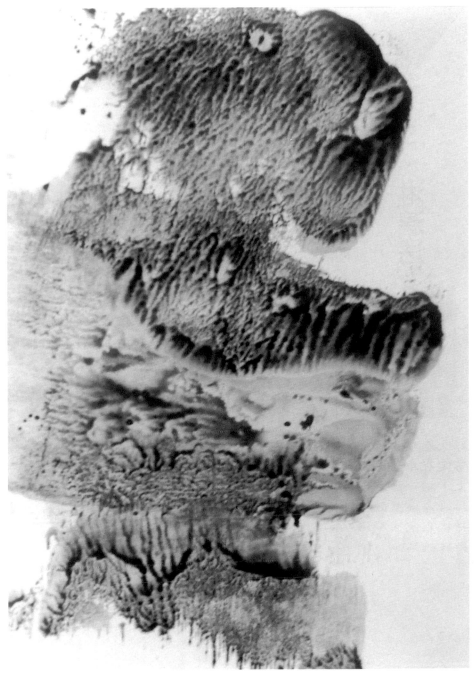

移動法 ③

許耀卿之作品

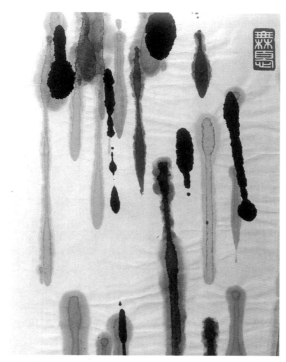

淋漓法 ③　　　　　　　　李曉宵之作品

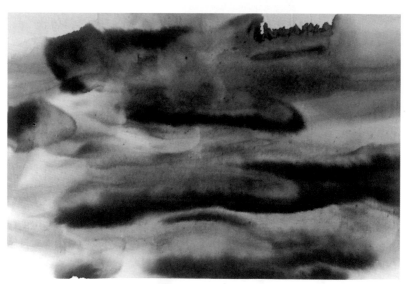

淋漓法 ④　　　　　　　　唐誌鴻之作品

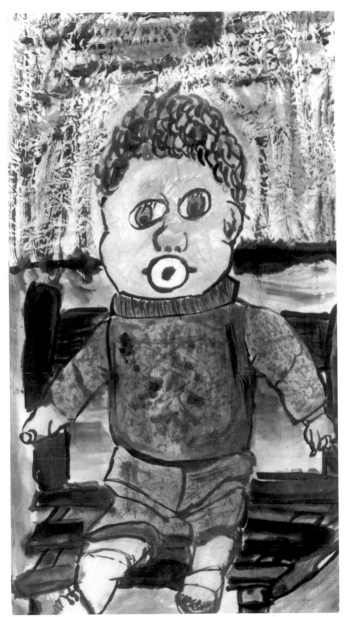

用粗細線法、圓圈法、拓抑法完成之作品——洋娃娃

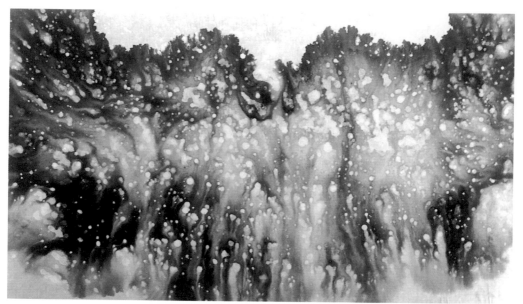

朦朧法 ① 　　　　　　　　　　　　　　　　許耀卿之作品

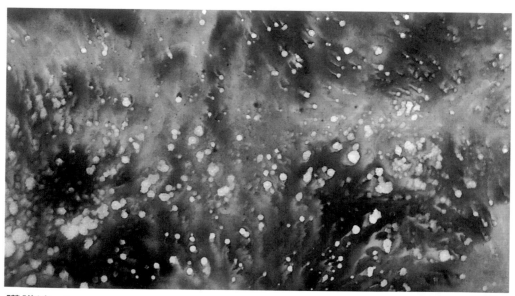

朦朧法 ② 　　　　　　　　　　　　　　　　唐誌鴻之作品

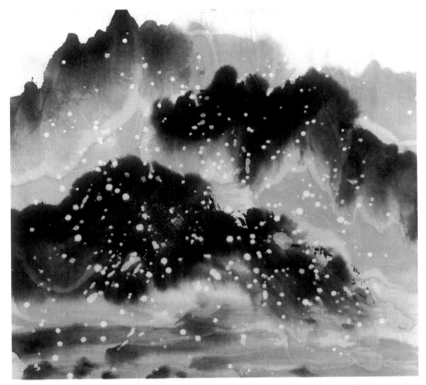

朦朧法 ③　　　　　　　　　　　　　劉淑卿之作品

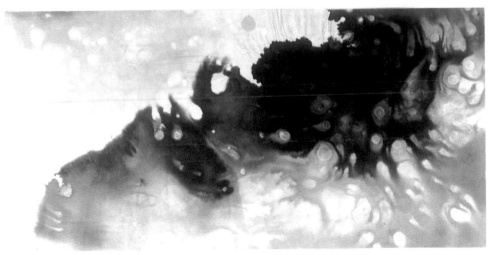

朦朧法 ④　　　　　　　　　　　　　胡朝景之作品

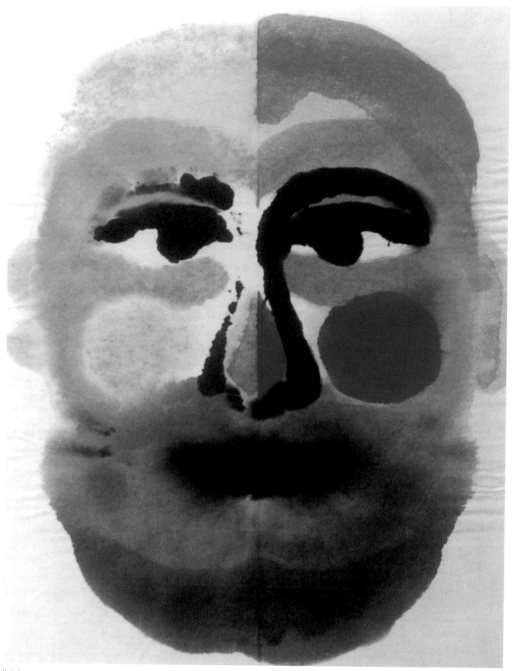

對摺法 ①

胡朝景之作品

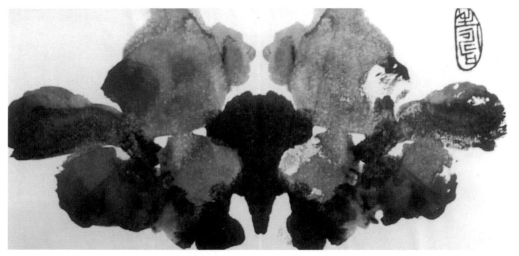

對摺法 ② 李曉宵之作品

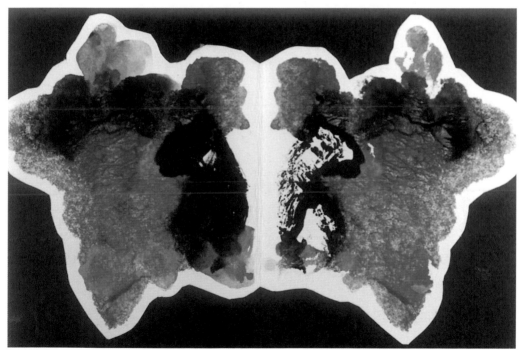

對摺法 ③ 唐誌鴻之作品

十五、重疊法

使用濃淡墨層層相疊的立體構成，使水墨畫面有厚重感、漸層墨色的調和美表現。

(一)材料： 雙宣紙、墨汁、水彩、卡紙。

(二)工具： 毛筆、調色盤、膠水、美工刀。

(三)做法：

1. 先將雙宣紙裁成所需要之大小。
2. 墨色調成淡到濃數個層次。
3. 先將淡墨畫在宣紙上，在淡墨上再重畫上去層層相疊。
4. 重疊彩墨到滿意即可。
5. 待乾後，貼於卡紙上即算完成。

(四)要領：

1. 層層相疊為之厚重感。
2. 相疊時，把握住水分，以免宣紙起毛。
3. 相疊有相融，使成更美的墨色。
4. 重疊把握住筆觸之美。
5. 重疊之層次有立體感之表現。

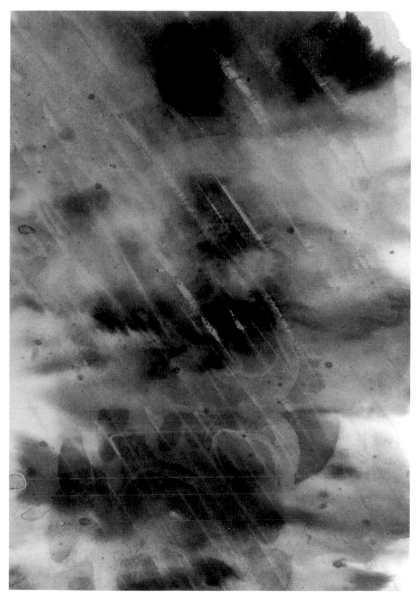

重疊法 ①　　　　　　　　　　　　　　　唐誌鴻之作品

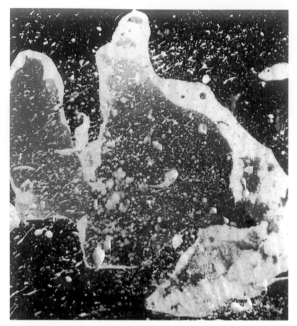

重疊法 ②　　　　　　　　　陳君竹之作品

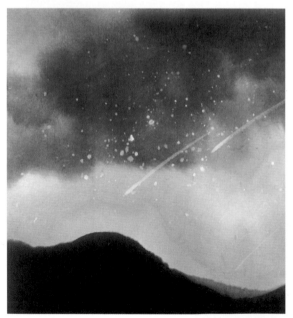

重疊法 ③　　　　　　　　　胡朝景之作品

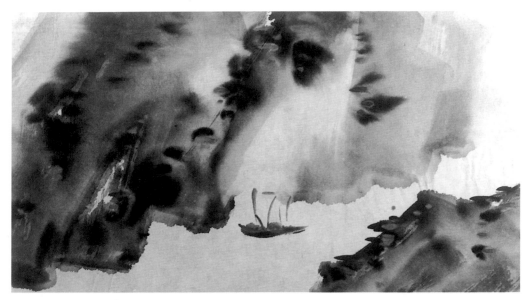

重疊法 ④ 許耀卿之作品

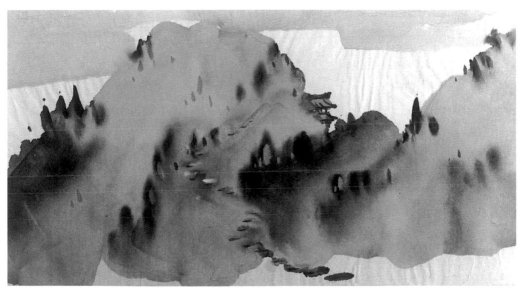

重疊法 ⑤ 許耀卿之作品

十六、組合法

利用水墨或彩墨之線條（點滴、直線、曲線、交錯線等），以及韻墨、圓圈法等組合成的水墨畫。

(一)材料：宣紙、京和紙、畫仙板、水彩、卡紙。

(二)工具：毛筆、水袋、調色盤、膠水、美工刀。

(三)做法：

1. 先將宣紙裁成所需之大小。
2. 將毛筆沾水墨或彩墨，將其濃淡、大小、粗細、交錯、面分割、重組合等設計方式，做統一整理。
3. 畫完待乾，貼於卡紙上。

(四)要領：

1. 水墨要有濃淡之分。
2. 水墨要有輕重之分。
3. 水墨線條要有粗細之分。
4. 交錯線條要有變化而不亂。
5. 做統一整理。
6. 設計畫面要達到視覺效果。
7. 排列重組要有秩序。

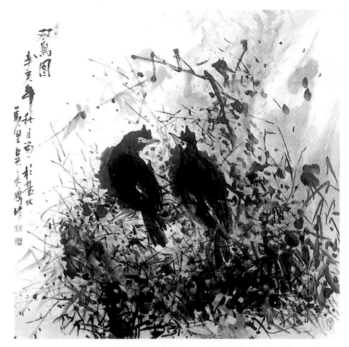

用粗細線法、筆之內外向法、韻墨法、點滴法組合而成之作品——**雙鳥圖**

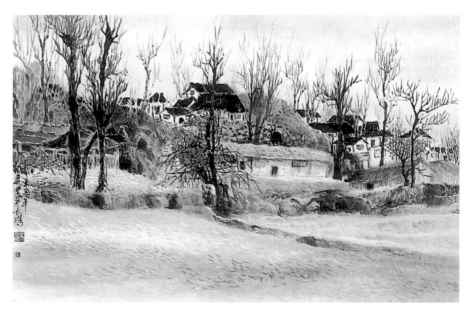

用粗細線法、點滴法、渲染法組合而成之作品——**古厝**

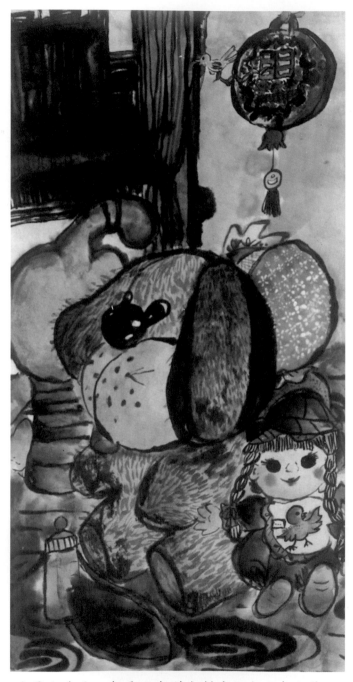

用圓圈法、水墨之濃淡、輕重、交錯分割法組合而成之作品——洋娃娃

十七、書法入畫

以書法中的篆、隸、草、楷等書體構成的特殊效果之畫面，用彩筆來整理畫形、神等內涵，成為水墨畫最具特色之一。

(一) **材料：**宣紙、墨汁、色彩顏料、卡紙。

(二) **工具：**毛筆、竹、樹枝、調色盤、膠水、美工刀。

(三) **做法：**

1. 首先將宣紙裁成所需之大小。
2. 用水墨或彩墨書寫於宣紙上。
3. 將寫好書法加以修飾或裝飾在書法的前後、左右、內外皆可。
4. 書法亦可用墨韻、點滴法等裝飾。
5. 待乾後，貼於卡紙上即成。

(四) **要領：**

1. 書法仍然要寫好。
2. 書法可用墨色濃淡變化。
3. 書法可用粗細、柔硬、橫斜等變化。
4. 在書法前後、左右、內外加上裝飾，使成更有設計之畫面。

書法入畫 ①　　　　劉淑卿之作品

書法入畫 ②　　　　陳和元之作品

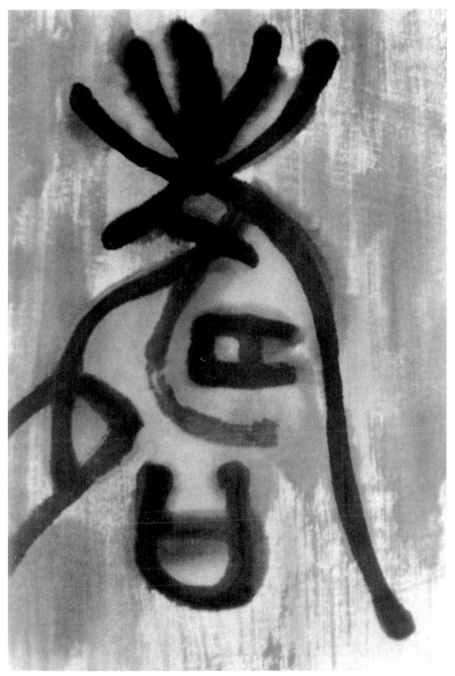

書法入畫 ③

陳和元之作品

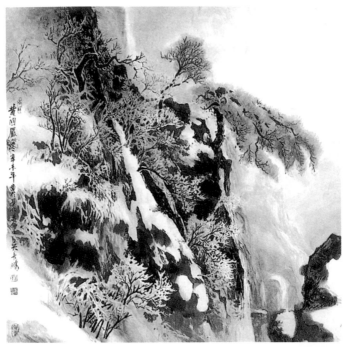

虛實法 ① 　　　　　　　　　　　吳長鵬之作品

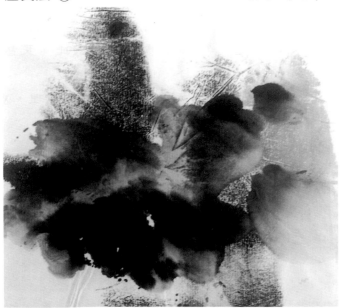

虛實法 ② 　　　　　　　　　　　劉淑卿之作品

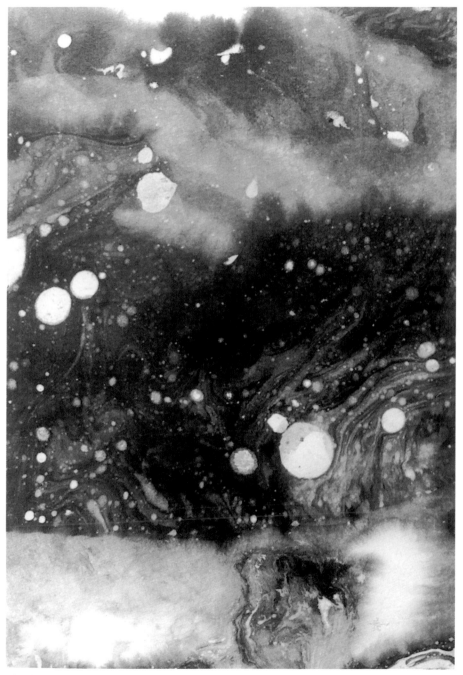

虛實法 ③

唐誌鴻之作品

技法綜合使用頁（七）

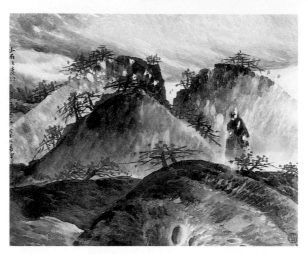

用虛實法、浮墨法、粗細線法、點滴法、虛實法完成之作品——山
吳長鵬之作品

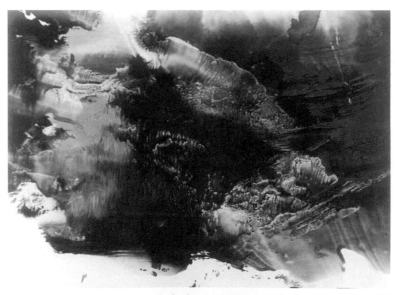

用虛實法、移動法完成之作品——景
劉雁萍之作品

十九、用印法

水墨畫的布局有別於西畫構圖，要經心設計，畫面題跋或蓋章，都是畫面構圖的設計之一。

(一)材料：雙宣紙、墨汁、水彩顏料、膠水、卡紙。

(二)工具：毛筆、水袋、調色盤、美工刀、樹皮、樹葉、筆桿、其他有紋樣的東西等。

(三)做法：

1. 首先裁好自己喜愛大小之宣紙。
2. 拿起筆桿或樹皮、石頭等東西，沾上濃濃的墨，當作印章蓋在紙上。
3. 用印時，由濃到淡，層次分明地印。
4. 布局構圖時，把握住疏密、濃淡、主賓、大小的變化。
5. 作品乾後，貼於卡紙上即成。

(四)要領：

1. 用印之紋樣選擇。
2. 用印時，要有濃淡墨之別。
3. 用印構圖，要有均衡、對稱、反覆、虛實等變化。
4. 用印布局要有造形美的原則。
5. 印章有大小、形式、內容、字體等不同之創作。

圓心用印法 ①　　　　　　　　　　　　　　吳長鵬之作品

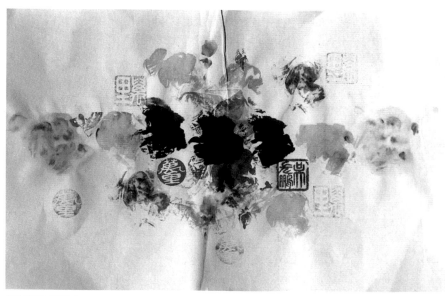

輕重用印法 ②　　　　　　　　　　　　　　吳長鵬之作品

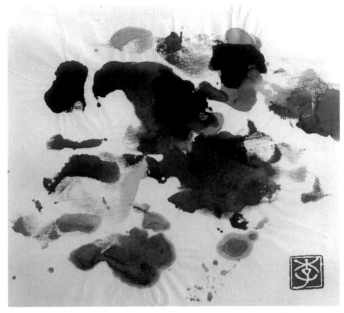

主賓用印法 ③　　　　　　　　李曉宵之作品

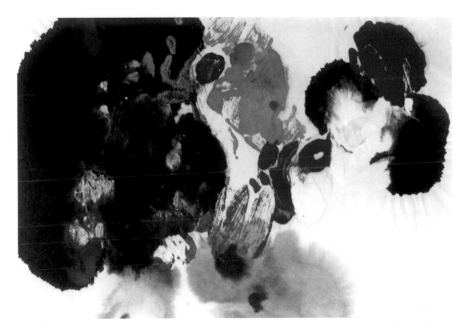

聚散用印法 ④　　　　　　　　劉淑卿之作品

二十、打印法

將報紙或其他紙張揉成有縐紋的紙團後，沾濃墨或彩墨，再用力的打在宣紙上，使畫面形成美的形式、美的構圖、美的內容、美的色彩、美的技法等表現，稱之為打印法。

(一)**材料：**雙宣紙、墨汁、水彩顏料、卡紙、報紙。

(二)**工具：**毛筆、水袋、調色盤、膠水、美工刀。

(三)**做法：**

1. 將雙宣紙裁成所需之大小。
2. 將報紙揉成一團，使之成有縐紋之紙團。
3. 將紙團沾各種墨色及彩墨、顏料，分多次的打印在雙宣紙上。
4. 打印時，注意布局特殊的構圖、內容、疏密、濃淡、大小、主賓等之安排等。
5. 打印重視潔、雜等的變化。
6. 抽象或具象、半抽象均可。

(四)**要領：**

1. 縐紋要有紋樣變化。
2. 用墨用彩都要統一色調。
3. 打印時要乾濕變化，紙團也要多換幾次。
4. 打印技巧要快慢、輕重之手法。

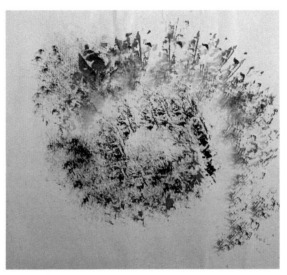

打印法 ①　　　　　　　　　　　陳君竹之作品

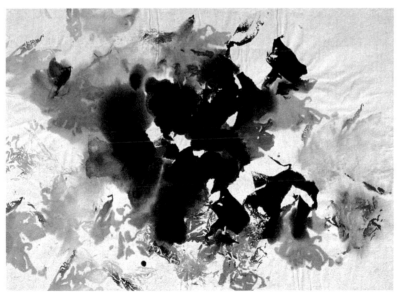

打印法 ②　　　　　　　　　　　胡朝景之作品

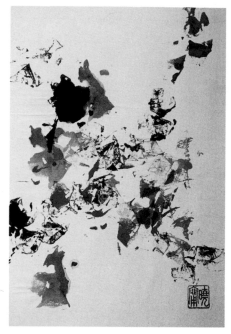

打印法 ③ 　　　　李曉甯之作品

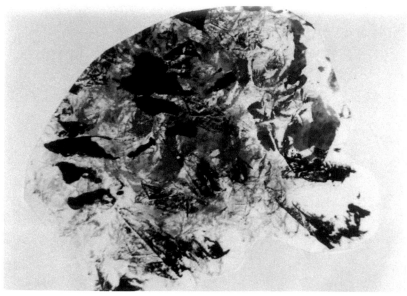

打印法 ④ 　　　　　　　劉雁萍之作品

二十一、墨韻法

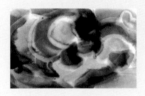

先用濕墨或濕彩墨畫在宣紙上，使濕墨滲透出墨外，再用較濃些或淡些之墨在原畫之外圍，其滲透部分則顯出白線條。以此類推，繼續畫下去，布局出畫面的美感，此種現象有墨層律動節奏感，稱之為墨韻法。

(一)**材料**：雙宣紙、墨汁、水彩、卡紙一張。

(二)**工具**：水彩筆（或毛筆）、水袋、調色盤、膠水、美工刀等。

(三)**做法**：

　　1.先將雙宣紙裁成所需之大小。

　　2.先用濃墨在雙宣紙上布局構圖，再沾水使墨變淡，再用淡墨畫在宣紙上，濕墨水分則滲透在外圍，再沾淡墨畫在原畫之外圍，滲透部分則成白線條，如此類推畫下去。

　　3.墨韻法是淡墨中有美妙的白線條，比實線條或面等，都要高雅而有動律感。

　　4.乾後，貼於卡紙上即完成。

(四)**要領**：

　　1.要有韻墨的水分美。

　　2.要有主賓之分的美。

　　3.發揮墨色之濃淡及白線條之律動美。

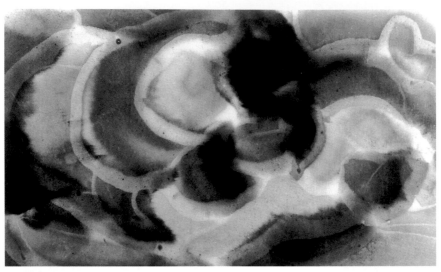

墨韻法 ①　　　　　　　　　　　　　　　　唐誌鴻之作品

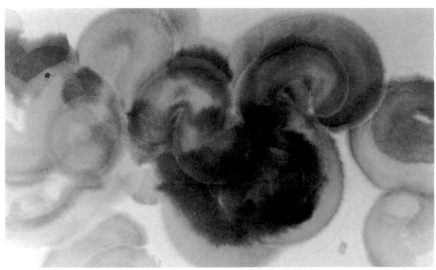

墨韻法 ②　　　　　　　　　　　　　　　　許耀卿之作品

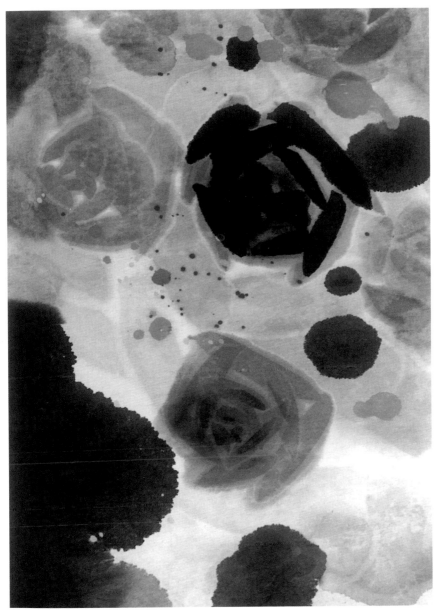

墨韻法 ③

胡朝景之作品

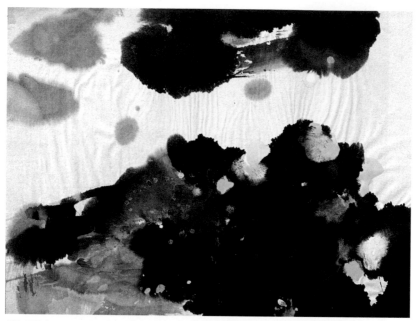

潑墨法 ② 胡朝景之作品

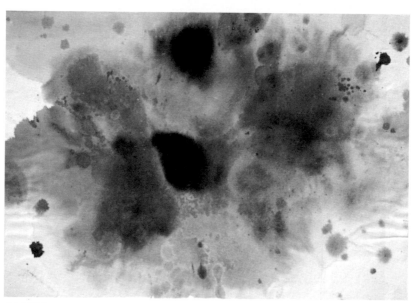

潑墨法 ③ 唐誌鴻之作品

二十三、襯拓法

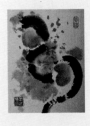

在宣紙或絹的背後設色，稱為襯拓，或者在宣紙上畫水墨襯拓到下面一張宣紙上（滲透作用），這種畫法，由思考設計、構圖、濃淡、彩墨變化等過程，也是水墨基礎之一。

(一)材料：雙宣紙、宣紙、墨汁、水彩顏料、國畫顏料、卡紙。

(二)工具：毛筆、水袋、調色盤、美工刀、墊板。

(三)做法：

1. 將宣紙裁成所需之大小。
2. 將切好之宣紙上下兩張對準放置好，畫上面之紙滲透至下面之紙，襯拓之墨色屬之。
3. 或畫在墊板上，再放置宣紙於畫之墊板襯拓亦可。
4. 待乾後，貼於卡紙上即成。

(四)要領：

1. 把握住水墨之水分。
2. 墨的濃淡、輕重、主賓等要安排得宜。
3. 水墨或彩墨布局時，要統一調子。
4. 襯拓時，要把握紙的潔美。

二十四、三角形法

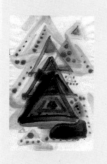

利用三角形方式組合水墨或彩墨造形，成一種畫面的結構，此種表達方式稱之為三角形法。

(一)材料： 雙宣紙、宣紙、墨汁、水彩顏料、卡紙。

(二)工具： 毛筆、水袋、調色盤、膠水、美工刀。

(三)做法：

1. 將要用的宣紙裁成所需之大小。
2. 用濃墨在宣紙上畫出疏密有分之三角形。
3. 在濃墨三角形外圍畫出較淡的水墨或淡彩墨，使成漸層色的層次美。
4. 三角形內面可用淡墨或淡彩墨塗成內漸層的美。
5. 有些三角形或重疊的三角形加上色彩。
6. 待乾後，貼於卡紙上則完成。

(四)要領：

1. 三角形大小變化。
2. 三角形可重疊變化。
3. 三角形之內外可加不同淡雅色彩。
4. 三角形之主要部分要鮮明的色彩。
5. 賓體的部分要淡而雅的水墨或彩墨。

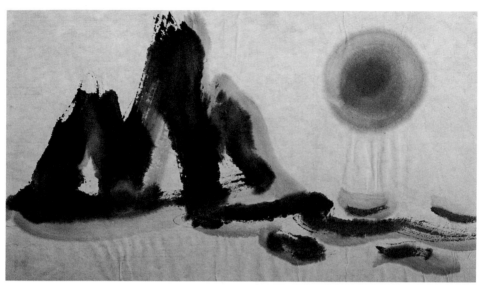

三角形法 ①　　　　　　　　　　　　　許耀卿之作品

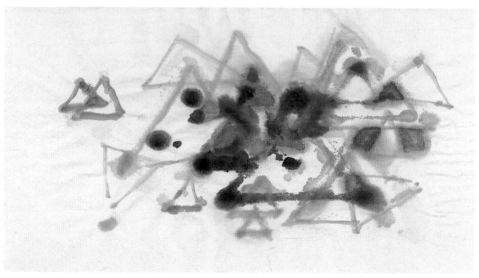

三角形法 ②　　　　　　　　　　　　　吳長鵬之作品

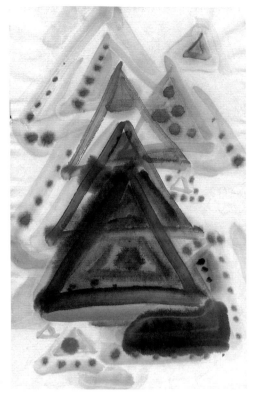

三角形法 ③　　　　　　吳長鵬之作品

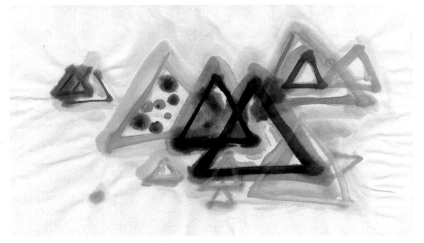

三角形法 ④　　　　　　吳長鵬之作品

二十五、浸染法

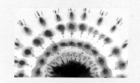

利用水墨或彩墨調成不同的濃淡層次，將宣紙摺成條形、角形、圓形後浸入。由淡至濃，亦可隔開不浸留白，使成畫面。亦可平均塗在畫紙上，使畫面色彩統一及形式凹凸變化。

(一)材料： 雙宣紙、宣紙、墨汁、水彩顏料、卡紙。

(二)工具： 毛筆、水袋、調色盤、碗、膠水、美工刀。

(三)做法：

1. 將宣紙裁切成自己喜愛之大小。
2. 將水墨或彩墨選擇五—六碗不同的色彩層次。
3. 將宣紙摺成條狀、圓扇狀、角形狀、方形狀（如下圖），並分別浸染。
4. 將摺好之紙浸於碗中染色。
5. 待乾後貼於卡紙上即成。

(四)要領：

1. 色彩要統一。
2. 墨色濃淡要分清。
3. 留白也是非常重要。
4. 可全張浸染，或全張塗繪。

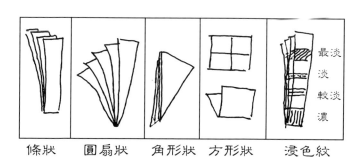

| 條狀 | 圓扇狀 | 角形狀 | 方形狀 | 浸色紋 |

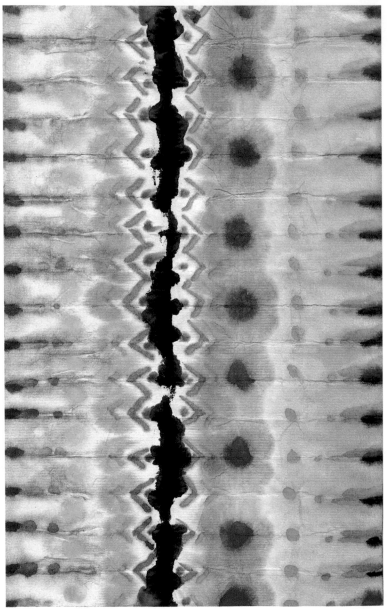

浸染法 ①

吳長鵬之作品

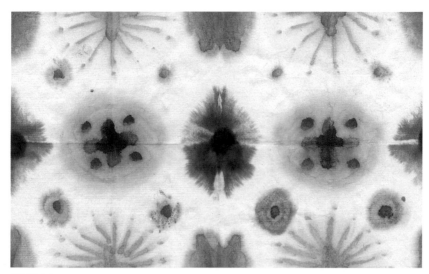

浸染法 ②
（方形狀）

吳長鵬之作品

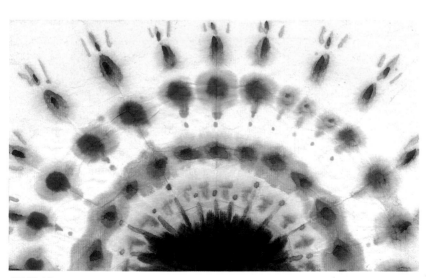

浸染法 ③
（圓扇狀）

吳長鵬之作品

技法綜合使用頁（八）

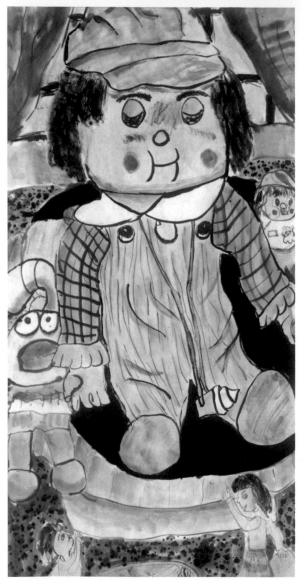

用粗細線法、點滴法、圓圈法、曲線法完成之作品──洋娃娃
三年級小朋友之作品

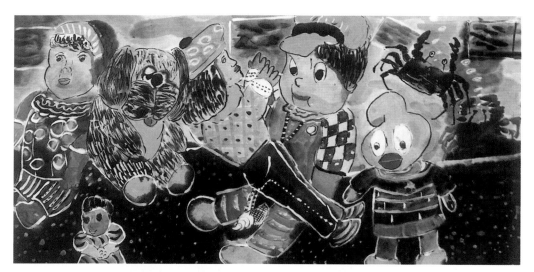

用粗細線法、點滴法、圓圈法、長方形法、淋漓法完成之作品——**洋娃娃**

三年級小朋友之作品

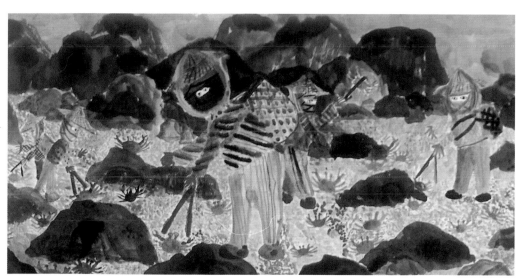

用交錯線法、圓圈法、點滴法、粗細線法完成之作品——**工作**

四年級小朋友之作品

二十六、直線法

用水墨或彩墨在宣紙上畫直線，上下左右排列畫成的畫面，使直線產生建造結構之美，有如早期的寺廟結構之線條美。

(一)**材料**：宣紙、墨汁、顏料、卡紙。

(二)**工具**：毛筆、水袋、調色盤、膠水、美工刀。

(三)**做法**：

1. 將宣紙裁成所需之大小。
2. 用水墨畫在宣紙上，以直線上下畫。
3. 筆身使用較淡的墨，筆尖使用較濃的墨，左右畫直線，和上下直線交叉畫亦可。
4. 然後在直線與直線之間畫淡墨或淡彩墨，形成直線的畫面。
5. 一則訓練畫直線，二則使用直線架構畫面。
6. 待乾後，貼於卡紙上則完成。

(四)**要領**：

1. 一筆中要沾濃淡墨（筆身淡，筆尖濃）。
2. 直線中有濃淡墨。
3. 直線表現鋼直、均勻、流線形。
4. 畫直線要有快慢，快則產生直線飛白，慢則產生韻墨，各有長處。

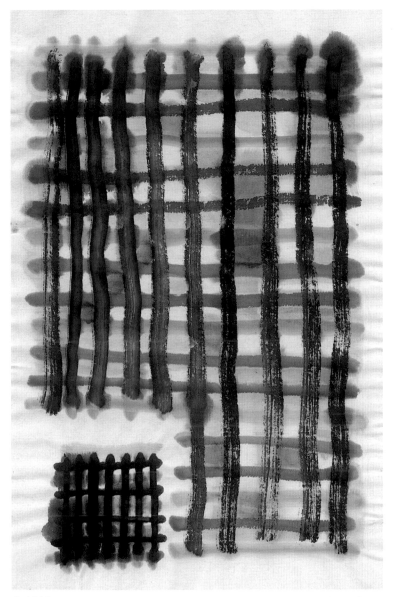

直線法 ①

吳長鵬之作品

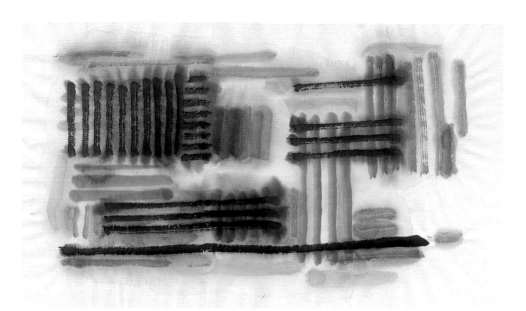

直線法 ②　　　　　　　　　　　　　　　　　　　吳長鵬之作品

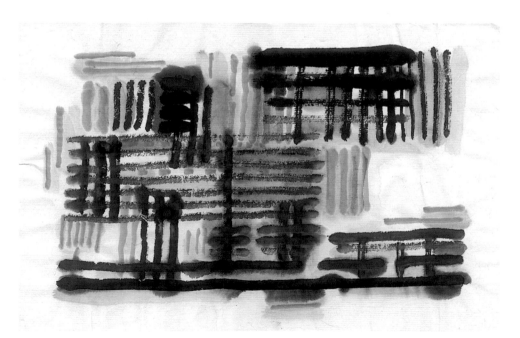

直線法 ③　　　　　　　　　　　　　　　　　　　吳長鵬之作品

二十七、軟硬線法

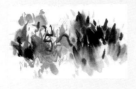

使用水墨或彩墨畫出柔軟的線條和堅硬的線條來表現各種內容的水墨畫，其特色是柔美兼有鋼硬兩種優點，既表現作者個性，也讓欣賞者既享受柔硬兼具的造形。

(一)材料：宣紙、墨汁、顏料、卡紙。

(二)工具：毛筆、自造的竹枝筆或樹枝筆、水袋、調色盤、膠水、美工刀。

(三)做法：

1.將宣紙裁切成所需之大小。

2.使用毛筆或其他自製筆沾濃墨或淡墨，在宣紙上揮毫，產生柔美線條及堅硬線，如旋津般的柔美線條，和尖銳或硬直的鋼性線條，成為鋼柔兼具的特色。

3.待乾後，貼於卡紙上即成。

(四)要領：

1.柔美線條要把握住濃淡墨，彎曲要自然，並要有音感的津動美。

2.鋼硬的線條目標要確切把握鋼直、堅硬而有力的飛白處理。

3.柔美與鋼硬線條相輔相成的有效使用。

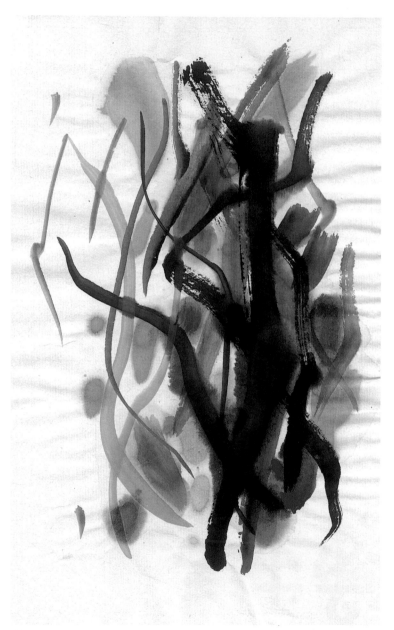

軟硬線法 ①　　　　　　　　　　　　吳長鵬之作品

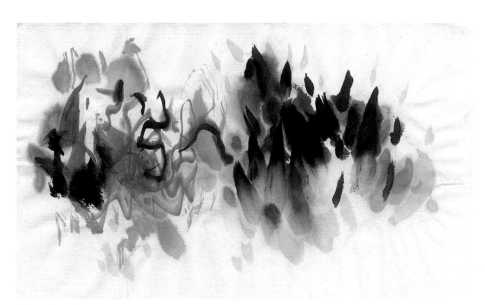

軟硬線法 ② 　　　　　　　　　　　　　　吳長鵬之作品

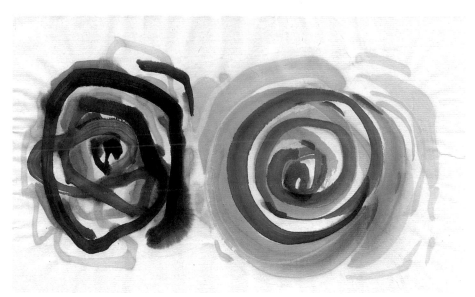

軟硬線法 ③ 　　　　　　　　　　　　　　吳長鵬之作品

二十八、輕重線法

使用水墨或彩墨畫輕重線條，會產生厚重及輕淡感，而濃墨與淡墨的流動表現出各種不同的效果，如：遠近之別（空間感）、輕重之別（質感）等。

(一)**材料：**宣紙、墨汁、顏料、卡紙。

(二)**工具：**毛筆、水袋、自製竹枝、樹枝筆、調色盤、膠水、美工刀。

(三)**做法：**

　1.將宣紙裁成所需之大小。

　2.使用毛筆或自製的筆沾最濃的墨，畫重線條。

　3.使用毛筆畫較淡的線條。

　4.濃墨宜畫前景或背景、陰暗之處；淡墨宜畫遠景及較亮之處。使兩者在畫面上會產生遠近、厚重的效果。

　5.待乾後，貼於卡紙上即成。

(四)**要領：**

　1.輕淡的線條，要把握住流暢、水分要充足。

　2.厚重線條，要把握住運筆及飽筆。

　3.濃與淡墨有時融、有時清，變化要多。

　4.光與暗要用輕重線充分表現。

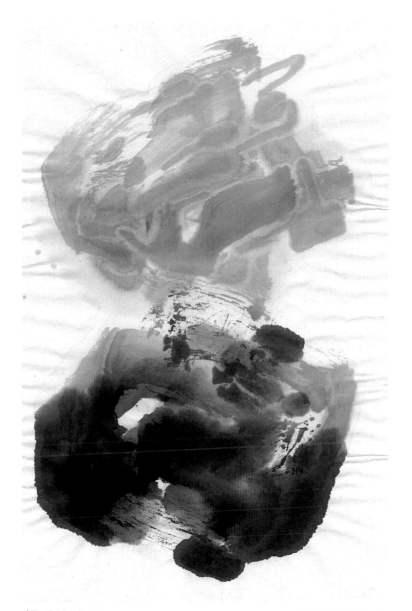

輕重線法 ①　　　　　　　　　　吳長鵬之作品

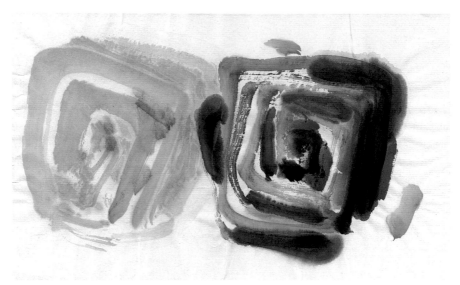

輕重線法 ②　　　　　　　　　　　　　　吳長鵬之作品

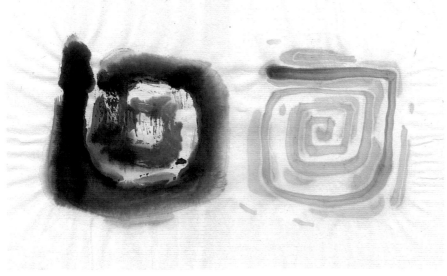

輕重線法 ③　　　　　　　　　　　　　　吳長鵬之作品

技法綜合使用頁（九）

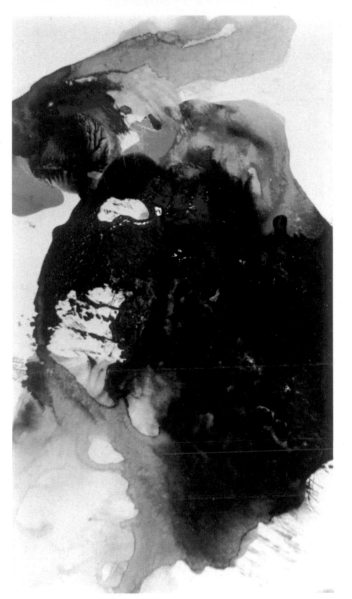

用移動法、襯拓法、渲染法完成之作品——**抽象**

陳和元之作品

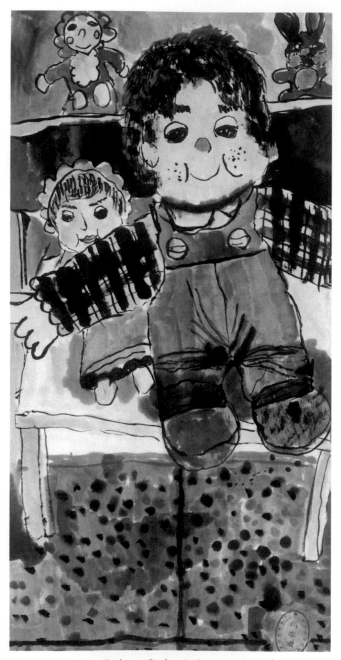

用點滴法、粗細線法、圓圈法、長方形法、曲線法完成之作品——洋娃娃
三年級小朋友之作品

二十九、噴灑法

經過調配之彩墨
裝入噴霧器中，
均勻的噴灑在宣
紙上，則產生渲
染的效果。亦可
噴灑成底色，在
上面作畫，或在
畫面噴灑，亦可
獲得有意境的創
作畫。

(一)材料：雙宣紙、墨汁、顏料、卡紙。

(二)工具：毛筆、水袋、調色盤、噴霧器、排
筆、膠水。

(三)做法：

1. 將雙宣紙裁成所需之大小。
2. 調彩墨並裝進噴霧器，噴灑在宣紙
上。
3. 彩墨之變化要統調及多層次。
4. 噴灑要有均勻的變化。
5. 待乾後，貼於卡紙上即完成。

(四)要領：

1. 水墨的調配以焦、濃、淡來分層
次。
2. 彩墨則要調成統調的寒色系統或暖
色系統。
3. 噴灑三要項：①均勻。②疏密。③主
賓之分。
4. 不噴灑的部分則用白紙蓋住。
5. 噴畫面底色，須胸有成竹。
6. 選用噴霧器以細粒點為宜。

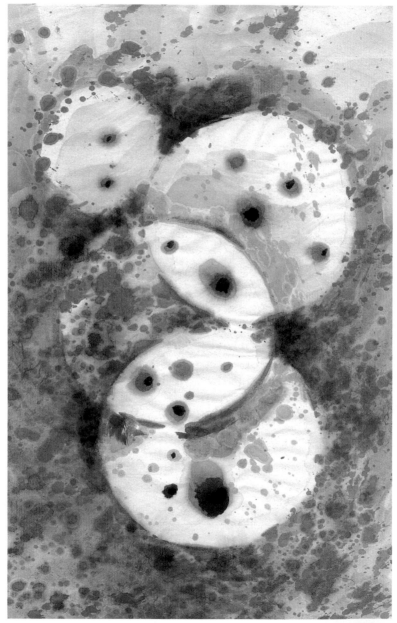

噴灑法 ①

吳長鵬之作品

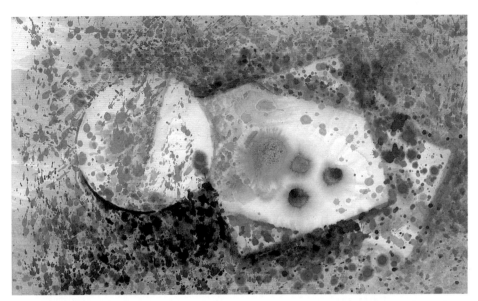

噴灑法 ② 吳長鵬之作品

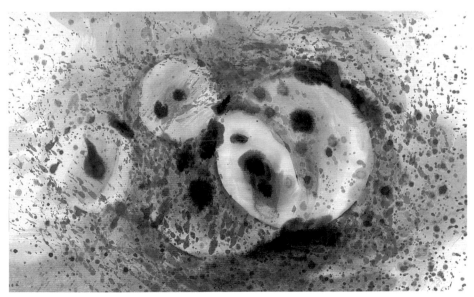

噴灑法 ③ 吳長鵬之作品

三十、渲染法

先使用彩墨或國畫顏料在宣紙上作畫，在未乾時加上另一種色彩或彩墨，使之溶入其中，稱之為渲染法。彩墨經三～四次染色，可以產生厚重、淋漓潤澤的感覺。

(一)材料：宣紙、國畫顏料、墨汁、卡紙。

(二)工具：毛筆、水袋、調色盤、排筆、膠水。

(三)做法：

1. 將雙宣或宣紙裁成所需之大小。
2. 先用自己喜愛的色彩（或彩墨）加上水，調配到淡雅，即可塗（畫）於宣紙上。
3. 渲染三～四層次。
4. 渲染時要水分多，讓底色沒有筆觸。
5. 待乾算是完成，並貼於卡紙上。

(四)要領：

1. 渲染有兩種方式，一為底色渲染。二為完成之畫面渲染。
2. 渲染要均勻，不要有筆觸。
3. 渲染要濃淡有別，有部分較濃、部分較淡，以畫面內容來決定濃淡區別。
4. 渲染要和畫面結合成統一調子。

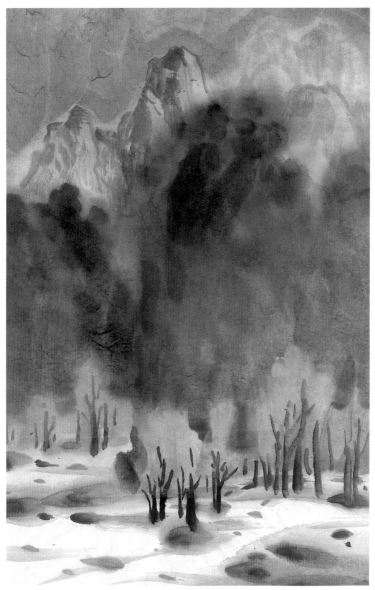

渲染法 ①

吳長鵬之作品

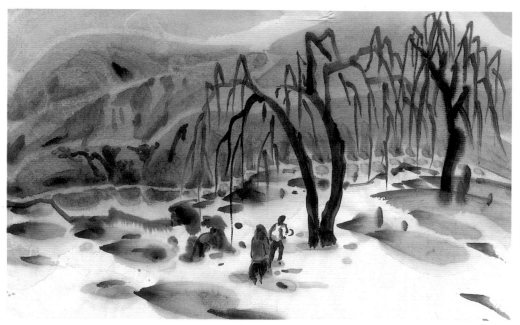

渲染法 ②　　　　　　　　　　　　　吳長鵬之作品

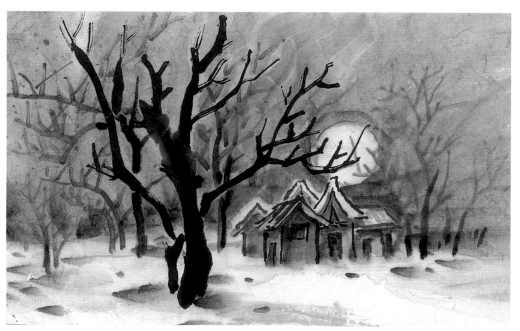

渲染法 ③　　　　　　　　　　　　　吳長鵬之作品

三十一、乾濕筆法

在一筆中同時沾乾墨與濕墨使用。乾墨有蒼厚渾脫的趣味，近代畫家常用與乾墨類似的渴墨、枯墨或焠墨。濕墨缺乏厚重感，但有柔順的視覺效果。乾濕筆同用，有飛白厚重及柔順淡雅的特徵。

(一)材料：宣紙、國畫顏料、墨汁、卡紙。

(二)工具：毛筆、水袋、調色盤、排筆、膠水。

(三)做法：

1. 首先將宣紙裁切成所需之大小。
2. 使用排筆或山馬筆，先沾濕墨，在筆尖或筆身沾些焦墨，同時畫在宣紙上，產生乾濕墨的效果。
3. 以此類推，布局在宣紙上，堆群成畫。
4. 待乾後，貼於卡紙上則算是完成。

(四)要領：

1. 乾濕筆法用排筆或山馬筆最容易表現。
2. 筆身沾濕墨，再於筆尖或筆身旁沾焦墨，則容易表現。
3. 在宣紙上布局要有主賓、輕重、疏密之分。

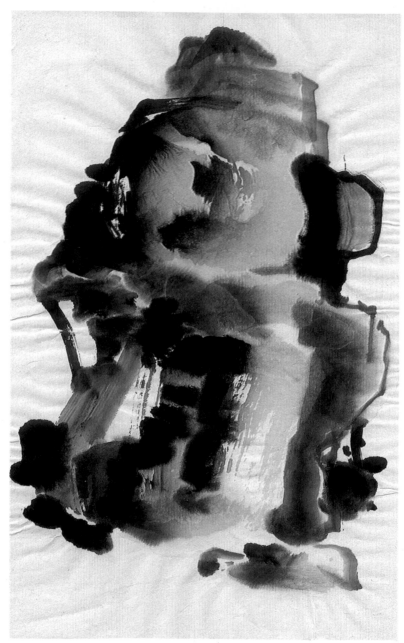

乾濕筆法 ①　　　　　　　　　　吳長鵬之作品

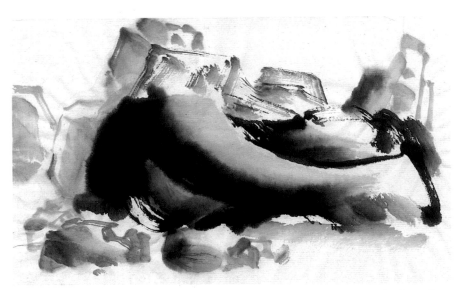

乾濕筆法 ② 　　　　　　　　　　　　　　吳長鵬之作品

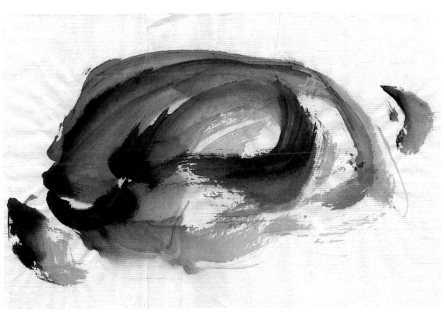

乾濕筆法 ③ 　　　　　　　　　　　　　　吳長鵬之作品

三十二、飛白法

亦稱飛墨法，是將濃墨加以研磨使之焦而黑，用山馬筆沾來，在宣紙上快筆揮毫所形成的白部分，會產生光或白雪等現象。另一種是先以潑墨或渲染彩墨，乾後使用焦墨皴擦，產生飛白筆觸，則形成山石紋樣之美。

(一) 材料： 宣紙、國畫顏料、墨汁、卡紙。

(二) 工具： 毛筆、硯台或碟子、水袋、排筆、調色盤、膠水。

(三) 做法：

1. 將紙張裁切成所需之大小。

2. 濃墨倒在硯台上，並用最黑的墨條加以久磨，使成焦墨。也可將濃墨倒進碟子內，放置兩天，則成焦墨。

3. 用毛筆沾焦墨作畫於宣紙上，筆焦用快筆揮毫，自然形成飛白的現象。

4. 待乾後，貼於卡紙上則完成。

(四) 要領：

1. 焦墨事先要做好，磨墨或濃墨放置均可。

2. 焦墨使用快筆揮毫，較能產生效果。

3. 線條統攝塊面的控制。

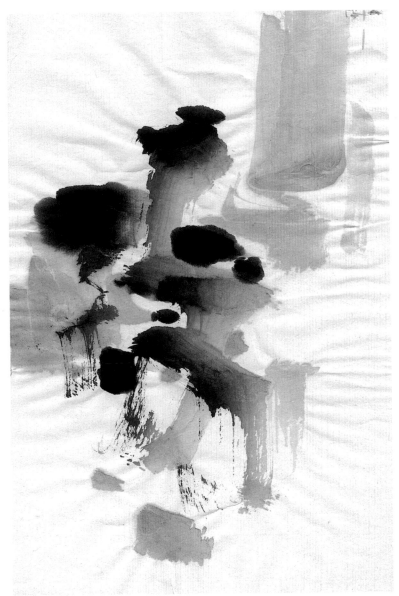

飛白法 ①

吳長鵬之作品

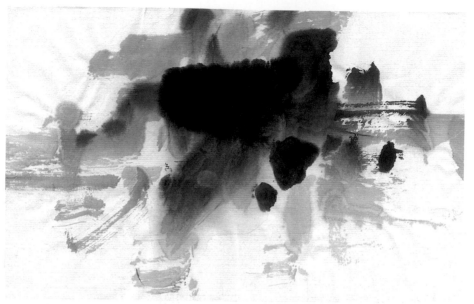

飛白法 ② 　　　　　　　　　　　　　　　吳長鵬之作品

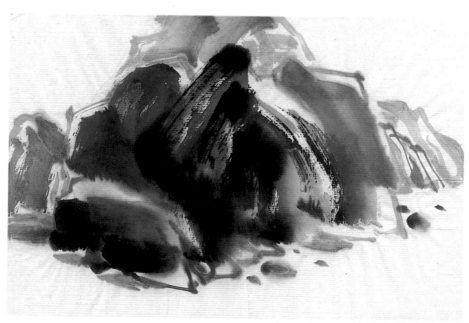

飛白法 ③ 　　　　　　　　　　　　　　　吳長鵬之作品

三十三、吹墨法

墨汁要帶有水分，水分越多流動性越大，可先傾斜一邊，讓墨汁低處流動。如果置於平面，則需靠人工來吹動，讓墨汁向其他方向散開，這種完全靠「吹」的力量使墨汁散開流動的，稱為吹墨法。

(一)材料：宣紙、墨汁、國畫顏料、卡紙。

(二)工具：毛筆、水袋、調色盤、排筆、膠水。

(三)做法：

1. 首先將全開的紙，切成所需要之大小。
2. 墨汁調成濃、淡、再淡三種不同層次的墨色，然後用筆沾得飽滿的墨汁，置於宣紙上立刻用力吹墨，讓它向作者所需之方向發展散開，使成大小、濃淡、長短不同的墨跡組織。
3. 以此類推，做數層之後，待乾就算初步完成。
4. 全乾後，用膠水貼於卡紙上即完成。

(四)要領：

1. 吹墨法，最要緊的是水分要足夠，才能吹得動，產生的效果才會好。
2. 濃淡層次要分明，線條也要講究粗細、長短、間隔之變化。
3. 墨汁加色彩後，沾用再吹，會更有變化、更有特色。

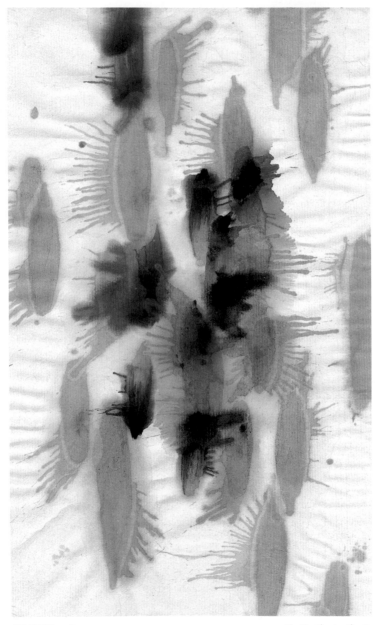

吹墨法 ①

吳長鵬之作品

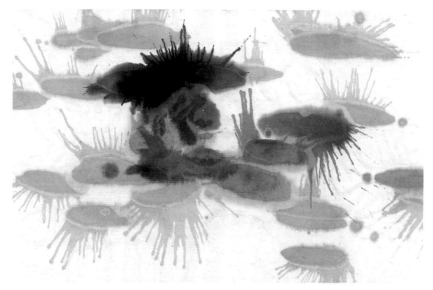

吹墨法 ②　　　　　　　　　　　　　吳長鵬之作品

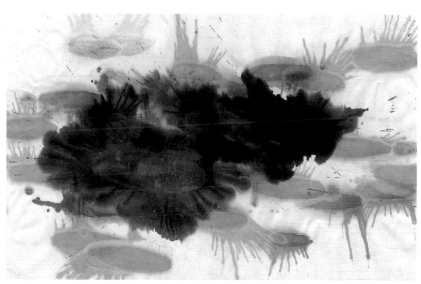

吹墨法 ③　　　　　　　　　　　　　吳長鵬之作品

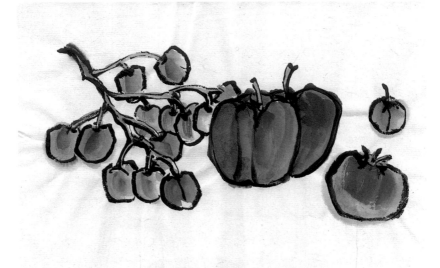

實物法 ② 　　　　　　　　　　　　　　　吳長鵬之作品

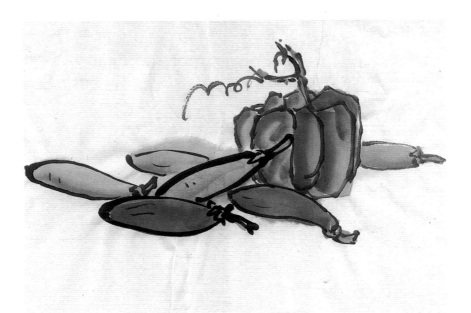

實物法 ③ 　　　　　　　　　　　　　　　吳長鵬之作品

三十五、臘墨法

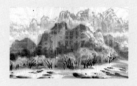

水墨畫另一種遊戲方式是，用臘塗於宣紙上（塗的方法有點、線、面等之組成），然後在上面畫水墨，有臘部分無法上墨，形成白紙帶有油性之感。此種造形遊戲，畫面效果好，小朋友非常喜歡。

(一) 材料： 宣紙、墨汁、顏料、卡紙、臘、（白色顏料）。

(二) 工具： 毛筆、水袋、調色盤、膠水、加熱器。

(三) 做法：

1. 將宣紙剪成自己喜用的大小。
2. 將臘加熱後，畫或點滴在宣紙上。
3. 用墨畫在臘宣紙或加有明礬的宣紙上，有臘部分則不吃墨，成為白色。
4. 畫面突顯特殊、有趣風味。
5. 待乾後，貼於卡紙上即完成。

(四) 要領：

1. 使用臘時，必須加熱，在宣紙上布局要有變化，產生特殊紋樣。
2. 畫在臘宣紙上時，要自然保留有臘之紋樣，完成畫面之美。

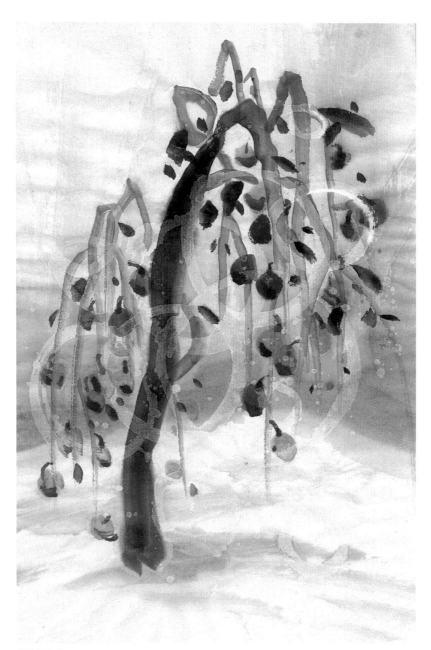

臘墨法 ① 吳長鵬之作品

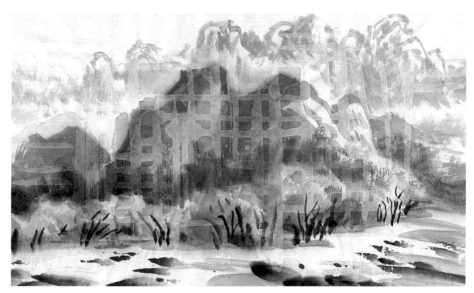

臘墨法 ② 吳長鵬之作品

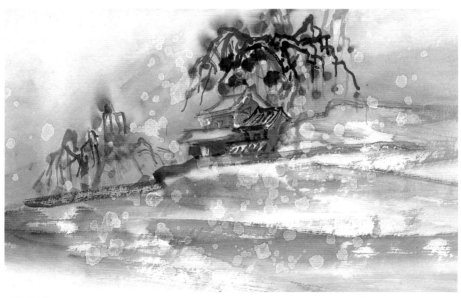

臘墨法 ③ 吳長鵬之作品

三十六、破墨法

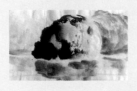

將水墨畫在宣紙上時，不要求得筆墨太完整，常有墨中帶缺。使用時，墨的水分或乾筆行筆略帶快速，讓墨中輪廓外線產生缺口，破筆、破墨的現象，或在充分墨色中，用乾筆掃之，使墨色破散，稱之為破墨法。

(一)材料：宣紙、顏料、墨汁、卡紙。

(二)工具：毛筆、水袋、調色盤、排筆、膠水。

(三)做法：

1. 宣紙裁成自己喜愛之大小。

2. 準備濃而焦及水分充足的墨汁兩盤，用筆先沾水分的墨汁，再沾焦墨。

3. 在宣紙揮毫，墨筆畫上去，會帶有缺墨的輪廓。有時也可用充分水分之墨汁畫在宣紙上，再用乾筆破墨，使其變化無窮。

4. 待乾後，貼於卡紙上即完成。

(四)要領：

1. 注意破墨得自然、有變化。

2. 破墨之後，要注意對稱，並加以整理。

3. 墨要破得有變化、美感、自然、有力才好。

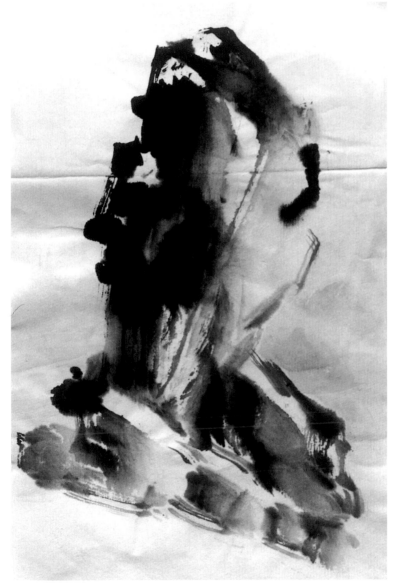

破墨法 ①

吳長鵬之作品

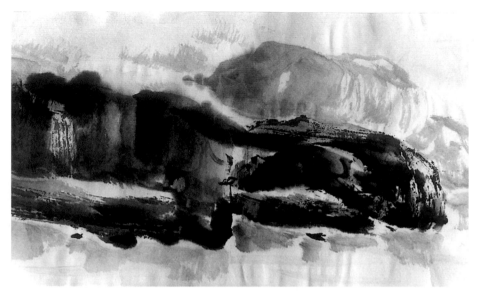

破墨法 ② 吳長鵬之作品

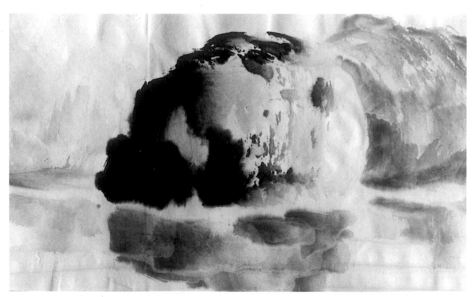

破墨法 ③ 吳長鵬之作品

三十七、膠鹽法

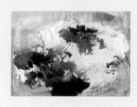

以膠水和食鹽，再和水墨混合運用作畫，可成一種特殊效果的繪畫遊戲。

(一)材料：宣紙、墨汁、顏料、卡紙、食鹽、膠水。

(二)工具：毛筆、水袋、調色盤。

(三)做法：

1. 將宣紙裁切成自己喜愛的大小。
2. 首先將膠水塗於宣紙上，再撒上食鹽。
3. 乾後在鹽上面作畫，會產生一種異於平常的效果。
4. 全乾後，貼於卡紙上即完成。

(四)要領：

1. 食鹽必須在膠水未乾時撒下去，才會黏得牢。
2. 膠水食鹽黏得牢固時再作畫，食鹽才不會脫落。
3. 另外一種則是彩墨未乾時，膠鹽放到上面，也會產生特異效果。
4. 有鑽石紋樣出現在畫面最是理想。

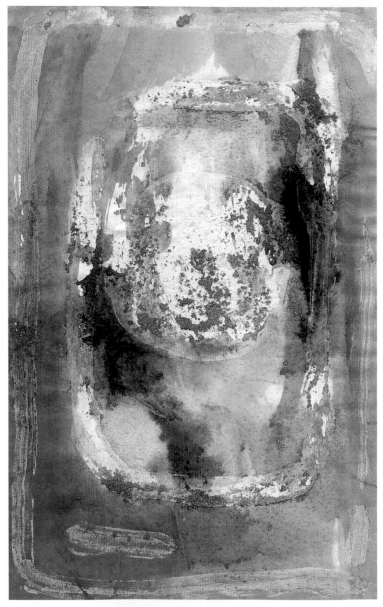

膠鹽法 ① 吳長鵬之作品

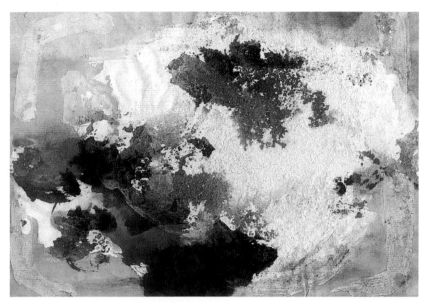

膠鹽法 ②　　　　　　　　　　　　吳長鵬之作品

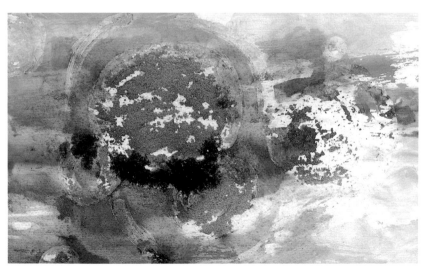

膠鹽法 ③　　　　　　　　　　　　吳長鵬之作品

三十八、彈水法

把握水墨畫未乾時，在畫上面彈水，讓墨與墨層相溶，使成為輪廓清楚與不清楚之別。不彈水部分輪廓較清楚；彈水部分則輪廓不清楚。這種遊戲稱為彈水法。

(一)材料： 宣紙、墨汁、顏料、卡紙。

(二)工具： 毛筆、水袋、調色盤、膠水。

(三)做法：

1. 宣紙裁成自己喜愛之大小。

2. 作畫時，感到墨汁太單純沒變化時，就用彈水法，將太清楚之畫面彈水，使成相溶墨層。

3. 彈水法即是使畫面有水分，乾濕清楚交代，這樣山水畫就會產生大氣氛圍的氣勢，或有意境之內涵。

4. 待乾，貼於卡紙上算是完成。

(四)要領：

1. 彈水時要彈在適當地方，不可太多。

2. 彈水法亦可以噴瓶裝好，噴在適當的地方。

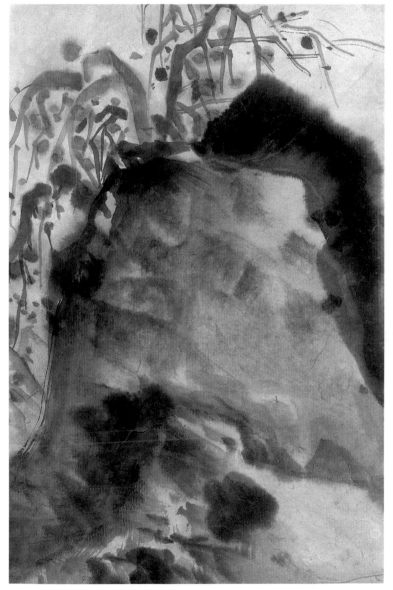

彈水法 ①

吳長鵬之作品

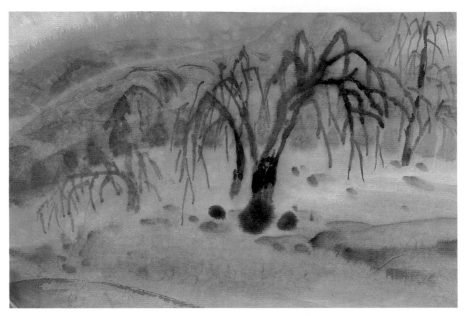

彈水法 ②　　　　　　　　　　　　　　吳長鵬之作品

彈水法 ③　　　　　　　　　　　　　　吳長鵬之作品

三十九、罩底色法

一般是在美術設計課程常用的活動，在水墨畫較特殊。就是將宣紙先罩上底色，然後再適當地畫畫。底色可以幫助畫面的氣氛及意境統調。如：春意、夏景、秋涼、冬寒之表現。

(一)材料：宣紙、墨汁、顏料、卡紙。

(二)工具：毛筆、水袋、調色盤、膠水、排筆。

(三)做法：

1. 將宣紙切成自己喜歡之大小。
2. 調好底色，用排筆畫在宣紙上。畫時可由上至下，下至上，由內至外，或由外至內，用漸層底色。
3. 底色罩完，可畫自己喜愛的內容，待乾貼於卡紙上，就算完成。

(四)要領：

1. 底色用較淡者爲宜。
2. 漸層有上下漸層、圓圈漸層等。
3. 底色最好與主色系統相宜，產生統調作用，同時增加畫面之氣氛。

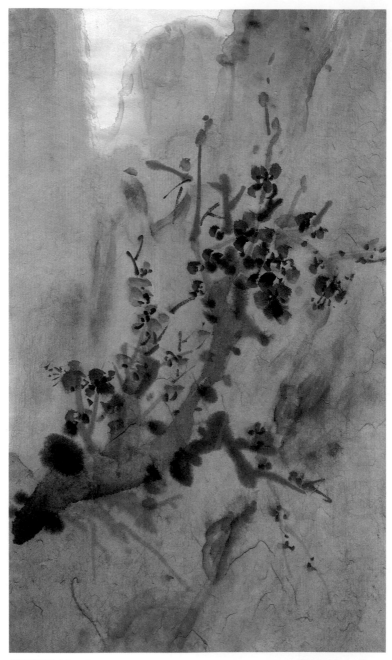

罩底色法 ①

吳長鵬之作品

罩底色法 ②　　　　　吳長鵬之作品

罩底色法 ③　　　　　吳長鵬之作品

四十、滾筒法

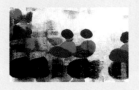

利用版畫之工具做水墨之造形遊戲。將較抽象的內容，用滾筒水墨於畫面上，會產生大塊的層層相疊的厚重效果，尤其大自然石壁、樹皮等造形，這種造形方式非常有趣。

(一)材料：宣紙、墨汁、顏料、卡紙。

(二)工具：毛筆、水袋、調色盤、滾筒。

(三)做法：

1. 將宣紙裁切成自己喜愛之大小。
2. 先用稿紙設想構圖之內容。
3. 選擇顏色，再用滾筒滾沾水墨或彩墨，滾在宣紙上，層層相疊，使畫面產生極大的變化和造形美，更可享受造形過程的愉快。
4. 乾後，貼於卡紙上算是成。

(四)要領：

1. 選用彩墨非常重要。
2. 用滾筒的基本原則是，要滾得有大小、聚散、主賓等之分。
3. 也要把握塊面的組合美。

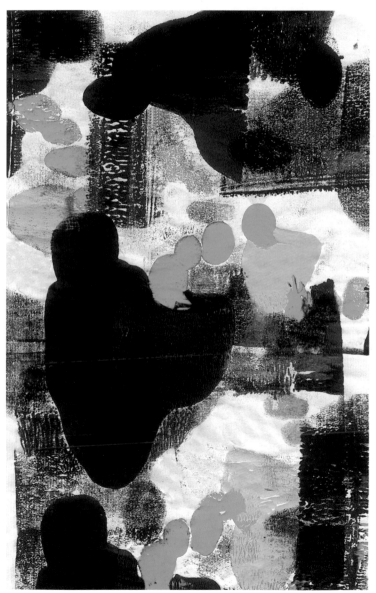

滾筒法 ①　　　　　　　　　　　　　　　吳長鵬之作品

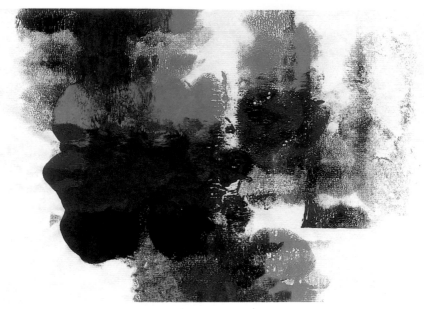

滾筒法 ②　　　　　　　　　　　　　　　　　吳長鵬之作品

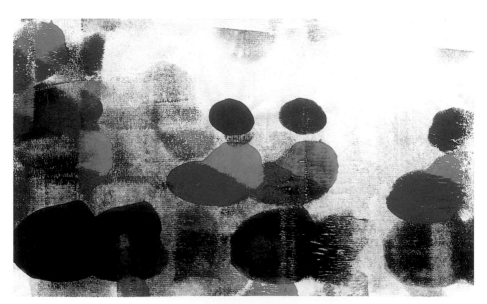

滾筒法 ③　　　　　　　　　　　　　　　　　吳長鵬之作品

技法綜合使用頁（十一）

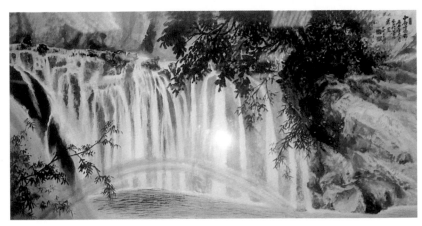

用筆之內向法、粗細線法、書法入畫、乾濕筆法完成之作品——十分瀑布
吳長鵬之作品

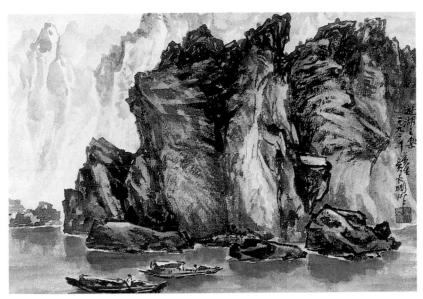

用輕重線法、乾濕筆法、飛白法、渲染法完成之作品——遊湖之樂
吳長鵬之作品

墨糊法是，在洗潔劑（糊狀）上經過精心設計，做一番安排，將水墨或彩墨排列在糊狀表面上，再經過小小搖動，使色彩、水墨變化流動，自然的彎曲、混合，然後用宣紙或其他卡紙覆蓋在上面，拿起來後立刻用抹布擦拭乾淨，留下是水墨或彩墨紋樣。

(一)材料：宣紙、圖紙、洗潔劑、墨汁、顏料。

(二)工具：毛筆、排筆、托盤、調色盤、膠水、抹布、筷子。

(三)做法：

1. 先將紙裁切成自己所喜用之大小。
2. 用托盤裝好糊狀洗潔劑約兩公分厚度，再將水墨及彩墨安排其上。
3. 安排時要有統一色調，主賓內容、景色、輕重對稱等考量。
4. 將紙覆蓋在洗潔劑上，一分鐘後拿起來。再用抹布將沾好的圖紙輕輕的擦拭乾淨（抹布最好先沾濕）。圖紙上留下來的就是精心設計安排的圖樣，自然而美麗。

(四)要領：

1. 洗潔劑要糊狀，不餒太濃、不餒太稀，恰到好處為宜。
2. 擦拭畫紙時，要輕輕地，不餒破壞。
3. 把握圖樣的美、製作特色及遊戲的快樂。

四十一、墨糊法

使用糊狀表面的置色設計活動，完全藉洗潔劑之糊狀來間接表現。作品獨一無二，比浮墨容易控制，也比版畫有特色。

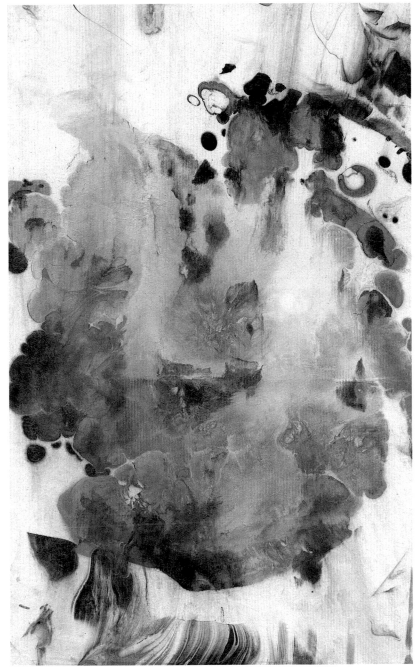

墨糊法 ①

吳長鵬之作品

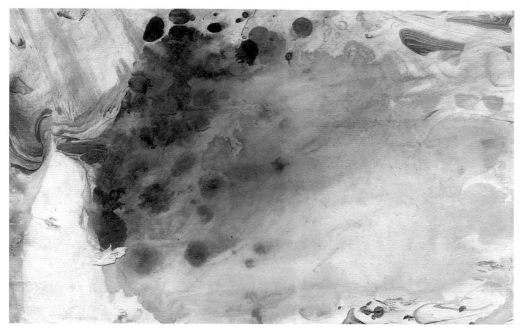

墨糊法 ② 　　　　　　　　　　　　　　　吳長鵬之作品

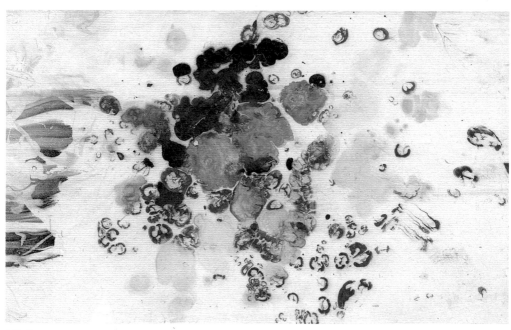

墨糊法 ③ 　　　　　　　　　　　　　　　吳長鵬之作品

四十二、人物法

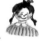

利用水墨、彩墨畫人物之遊戲。人物之動作、表情、服飾等原本不是很容易表現的繪畫，在這裡以每位老少喜愛的表現方式來做繪畫活動，就不會太難。

無論是小孩正面、側面和背面的頭像，或各種好玩的表情，如：吃驚、好吃、生氣、得意等，或大人和小孩的坐立姿態、走姿、動姿，跑、跳、打球、溜冰、游泳、放風箏等不同姿態，甚至各種民族之服飾特色，皆可於人物法中表現。

(一)材料：宣紙、墨汁、顏料。

(二)工具：毛筆、排筆、調色盤、水袋、膠水。

(三)做法：

1. 將宣紙裁成自己喜愛之大小。

2. 分成三個階段

　（1）初階——

　　　正面、背面、側面之頭像。

　（2）中階——

　　　①表情：吃驚、好吃、生氣、得意、快樂、大笑等。

　　　②動態：坐姿、立姿、走姿，跑、跳、打球、溜冰、游泳、放風等不同的姿態。

　　　③服飾：各種民族之服飾、特色。

　（3）高階——

　　　綜合人物之表情、動態和服飾之表現。

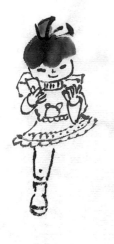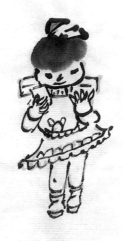

人物法 ②　　　　　　　　　　　　　　　　吳長鵬之作品

人物法 ③　　　　　　　　　　　　　　　　吳長鵬之作品

四十三、動物法

用水墨將動物的外形加以美化，以喜愛動物做出發點，水墨造形自然會畫得很快樂，又很有意義。

(一) **材料**：宣紙、墨汁、顏料、卡紙。

(二) **工具**：毛筆、水袋、調色盤、膠水。

(三) **做法**：

1. 將宣紙裁切成自己喜愛之大小。
2. 動物之外形先用鉛筆打稿，再用彩墨畫外輪廓，並簡單的加以造形。
3. 畫完後再染色（塗色），有些留白，有些只在線條旁加色。
4. 動物之動態如跑、跳、走等，要分清。
5. 乾後，貼於卡紙上算是完成。

(四) **要領**：

1. 用線條畫輪廓要有力、流暢、有變化。
2. 色彩需經過調配，要達調和、對比、漸層之美。

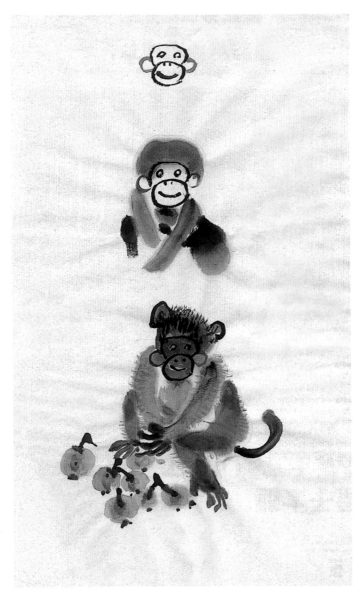

動物法 ①

吳長鵬之作品

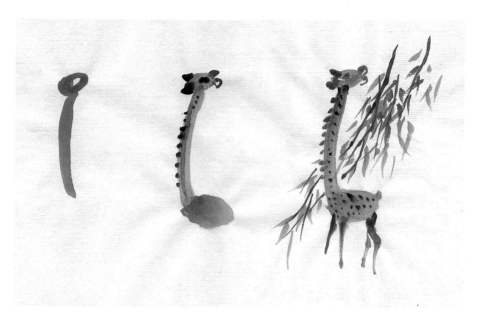

動物法 ②　　　　　　　　　　　　　　　　　吳長鵬之作品

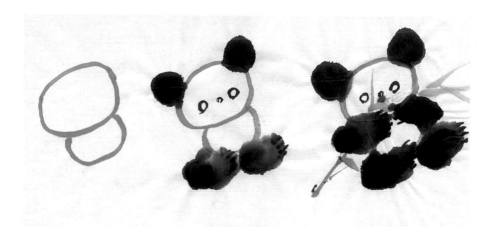

動物法 ③　　　　　　　　　　　　　　　　　吳長鵬之作品

四十四、蟲魚法

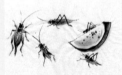

平常多看蟲魚的動態、了解蟲魚的特性及形態，會產生更有趣，而表達栩栩如生之造形。

● 蟲——指昆蟲類。其身體由頭、胸、腹三部組成。通常見得到的有蜜蜂、蝴蝶、蚱蜢、螳螂、天牛、金龜子、蟬、蜻蜓、蜘蛛、蟋蟀等。

● 魚——指水生動物。一般特徵是身體作紡錘形，外表被鱗，四肢為鰭。常被選為畫材者有金魚、蝦、蟹、鯉魚、鯽魚、鯨魚、鰻魚、烏賊、鯰魚、鯛、哈蜊等。

(一)材料：宣紙、墨汁、顏料、卡紙。

(二)工具：毛筆、排筆、水袋、調色盤、膠水。

(三)做法：

1. 宣紙依自己喜愛之大小裁切。
2. 先以淡墨打稿，再用大膽造形方式作畫。
3. 畫前觀察，畫時大膽造形，畫完後，待乾，貼於卡紙上即算完成。

(四)要領：

1. 蟲有嫵媚柔美、漫飛、堅強、高傲等不同性格。
2. 蝦腹有五節，前大後小，五對後腿，前腿四對，蝦鉗生於頭胸1/2處，頭鬚六根。蟹種類甚多，其外殼硬，內肉軟，四對足，一對螯，有鉗甚銳，身軀墨綠色，熱曝則變朱紅。

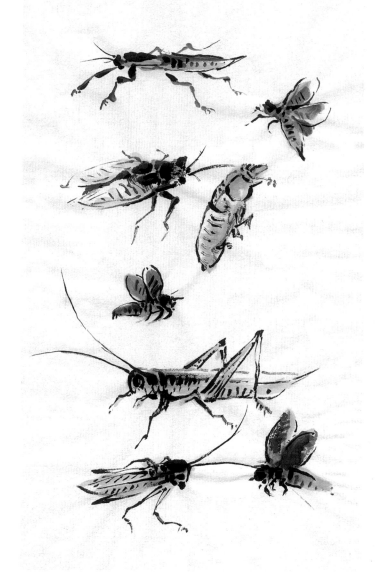

蟲魚法 ①

吳長鵬之作品

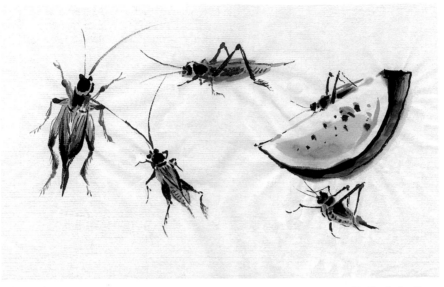

蟲魚法 ② 　　　　　　　　　　　　　　　　　　吳長鵬之作品

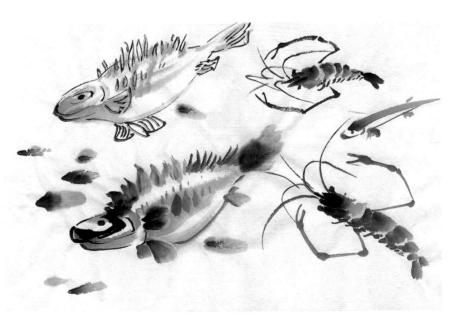

蟲魚法 ③ 　　　　　　　　　　　　　　　　　　吳長鵬之作品

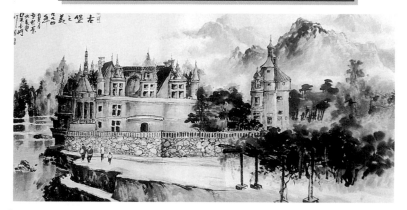

用筆之內向法、粗細線法、長方形法、三角形法完成之作品——**古堡之美**

吳長鵬之作品

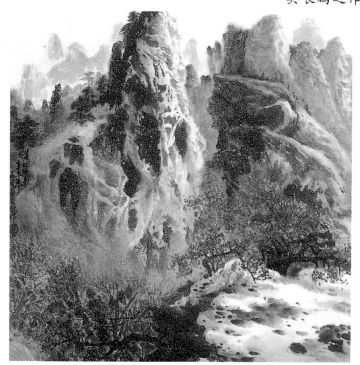

用粗細線法、點滴法、朦朧法完成之作品——**黃山殘雪**

吳長鵬之作品

四十五、靜物法

以靜物法畫人類生活中所骯看得到一切靜物。靜物的變化及造形，是為水墨畫首要，其次再重視質感、光線、空間、距離、墨色、氣氛等造形條件。

(一)**材料**：宣紙、墨汁、國畫顏料、膠水。

(二)**工具**：毛筆、排筆、調色盤、水袋、墊布。

(三)**做法**：

1. 先將宣紙裁成自己喜愛之大小。
2. 靜物可以水墨造形寫生，亦可以想像造形。
3. 靜物水墨造形可用純水墨或彩墨直接造形，然後由主體先著手，再畫賓體，最後畫背景及其他。
4. 待乾後，貼於卡紙上就算完成。

(四)**要領**：

1. 靜物排列要講究對稱、均衡、變化。
2. 靜物之造形以視覺美感依序完成。
3. 靜物造形可以自己喜用之色彩來統調。
4. 靜物造形之空間距離以光暗來處理。

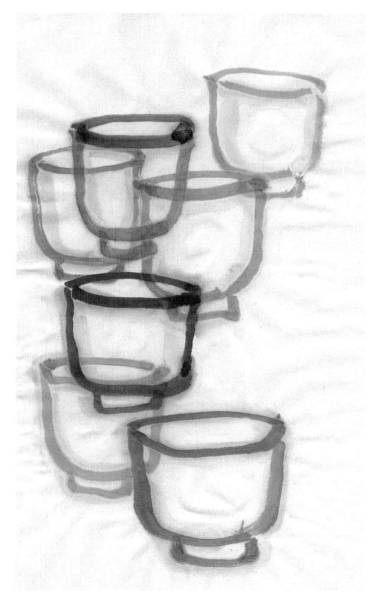

静物法 ① 吳長鵬之作品

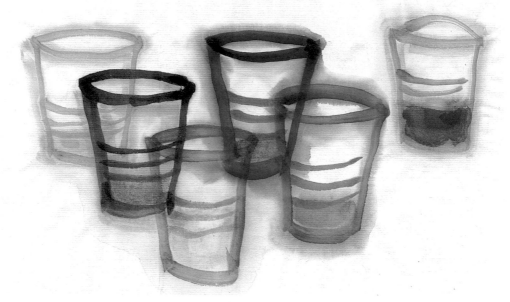

靜物法 ②　　　　　　　　　　　　　　　　　　　吳長鵬之作品

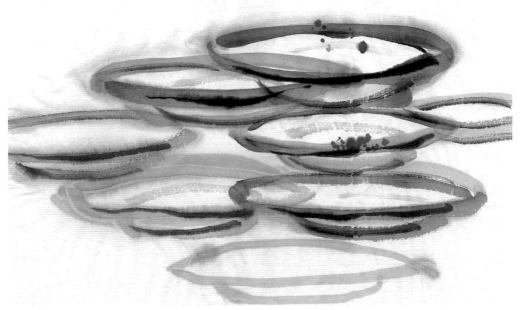

靜物法 ③　　　　　　　　　　　　　　　　　　　吳長鵬之作品

四十六、玩具法

以玩具如洋娃娃、陀螺、迷你車、飛機模型等物作水墨造形遊戲，最受一般學童喜愛，因為他們多半摸過、玩過，所以畫起來較容易，也最是有興趣。

(一)材料： 宣紙、墨汁、國畫顏料、膠水、玩具。

(二)工具： 毛筆、排筆、調色盤、水袋、墊布。

(三)做法：

1. 將宣紙裁成自己喜愛之大小。
2. 依玩具之外形用水墨或彩墨表現，並且加以造形、上彩色。
3. 要畫出各類玩具的特色，如：陀螺之木質感、外形的花樣，會旋轉的中心軸等，要用水墨造形充分表現。
4. 待乾，貼於卡紙上即算完成。

(四)要領：

1. 把握玩具的特色及外形，並加以造形。
2. 除了繪製的遊戲活動外，更要有實際的經驗與水墨畫製作相結合。

玩具法 ①

吳長鵬之作品

玩具法 ② 吳長鵬之作品

玩具法 ③ 吳長鵬之作品

四十七、樹葉法

將各種樹葉外形用大混點、小混點、胡椒點、介字點、鼠足點、梅花點、米點、垂頭點、仰頭點、尖頭點、竹葉點、松針點、菊花點、平頭點、蝌蚪點、棕葉點、雨雪點、垂藤點、水藻點等形式表現。

(一)材料： 宣紙、墨汁、國畫顏料、膠水。

(二)工具： 毛筆、排筆、調色盤、水袋、墊布。

(三)做法：

1. 將宣紙裁剪成自己喜愛之大小。
2. 使用水墨或彩墨，畫各種樹葉，但造形要有趣味，更要有所分別，讓人看來不像是傳統畫，而是另外一種新遊戲活動。
3. 畫完待乾，貼於卡紙上即完成。

(四)要領：

1. 把握樹葉外形特色，並發揮造形。
2. 樹葉色彩可依自己喜愛，美觀大方即可。
3. 排列組合要有聚散、主賓、大小等變化。

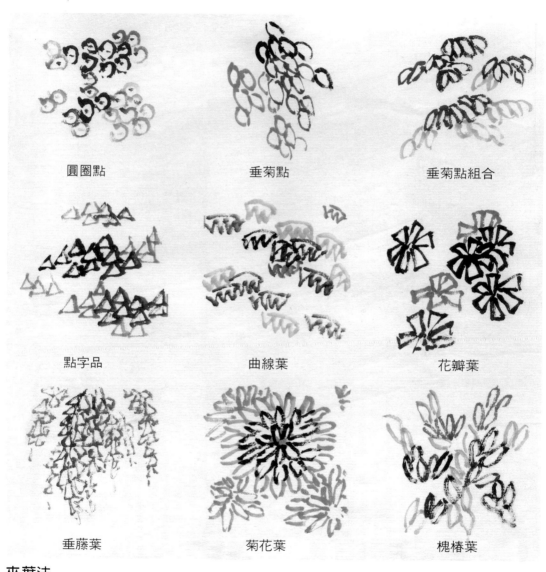

圓圈點 垂菊點 垂菊點組合

點字品 曲線葉 花瓣葉

垂藤葉 菊花葉 槐椿葉

夾葉法

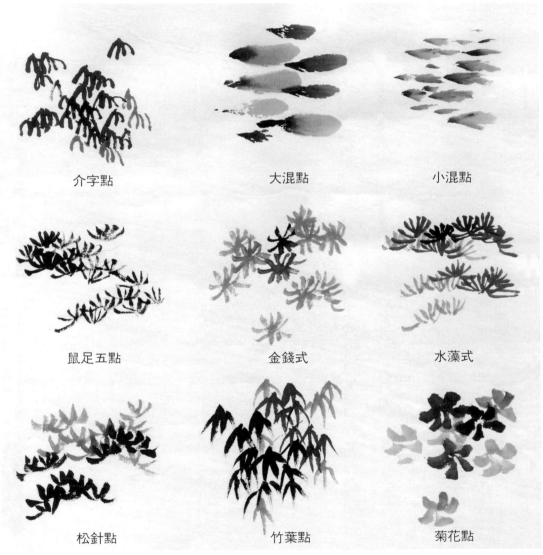

介字點　　　　　大混點　　　　　小混點

鼠足五點　　　　金錢式　　　　　水藻式

松針點　　　　　竹葉點　　　　　菊花點

單葉法 ①

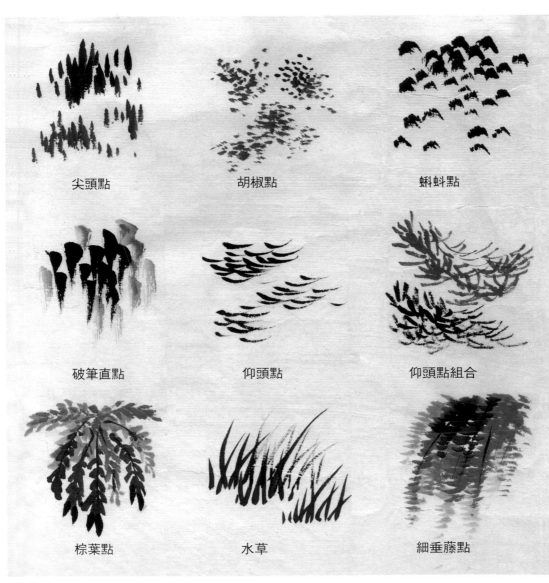

尖頭點　　　　　　胡椒點　　　　　　蝌蚪點

破筆直點　　　　　仰頭點　　　　　　仰頭點組合

棕葉點　　　　　　水草　　　　　　　細垂藤點

單葉法 ②

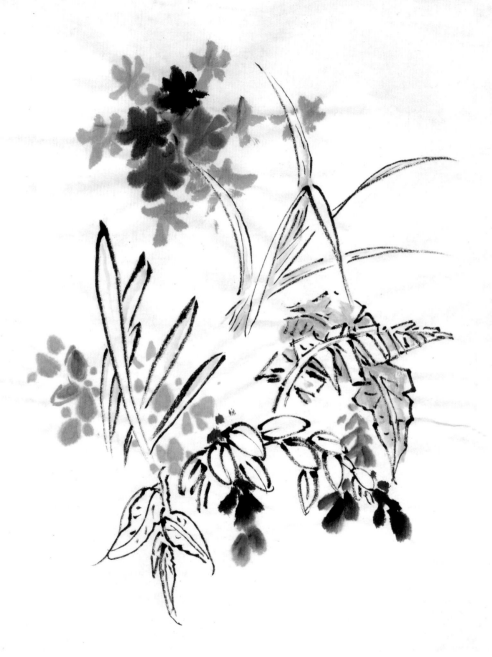

樹葉法

吳長鵬之作品──葉子組合

四十八、樹枝法

用水墨之濃淡、彩墨的深淺，表現樹幹、樹枝的彎曲變化與前後距離，是樹枝法的重要特色。

(一) **材料**：宣紙、墨汁、國畫顏料、卡紙。

(二) **工具**：毛筆、排筆、調色盤、水袋、墊布。

(三) **做法**：

1. 將宣紙裁成自己喜愛之大小。
2. 將枯枝、立幹、發枝做先後的安排，例如：先把樹幹之姿態畫於宣紙上，再以樹皮的皴法，表現圓樹枝紋、長方形塊紋、不規則紋、橫條紋等表現。
3. 樹幹畫完，再畫枝或枯枝。
4. 待乾後，貼於卡紙上算是完成。

(四) **要領**：

1. 樹幹上端要畫得濃些，以表樹葉之遮陰，故以乾水墨畫之。
2. 用墨先濃後淡，裂痕處以乾濕筆表達之。

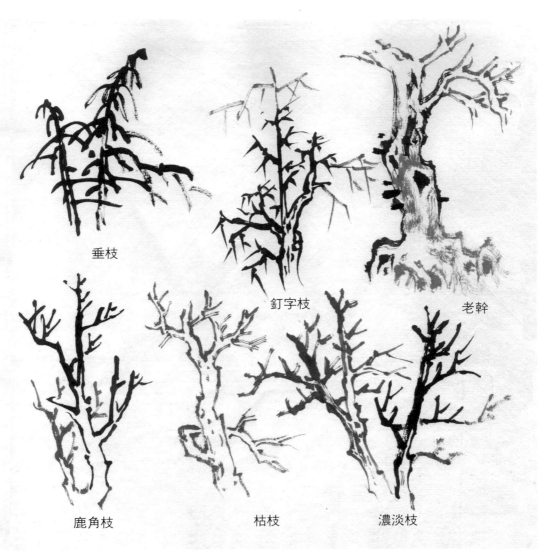

垂枝

釘字枝

老幹

鹿角枝

枯枝

濃淡枝

樹枝法

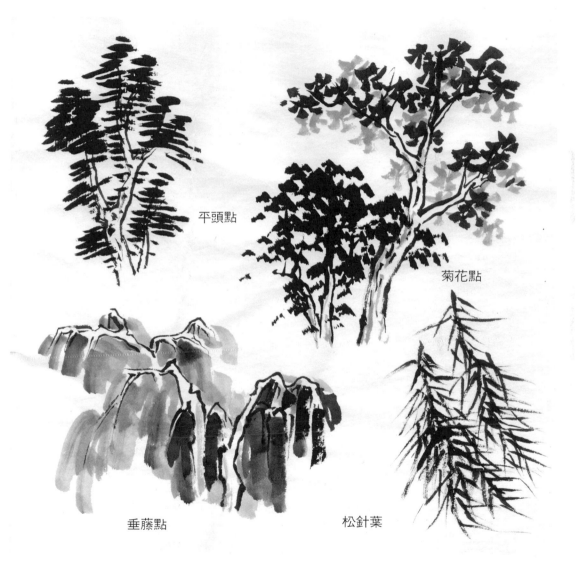

平頭點

菊花點

垂藤點

松針葉

樹的組合

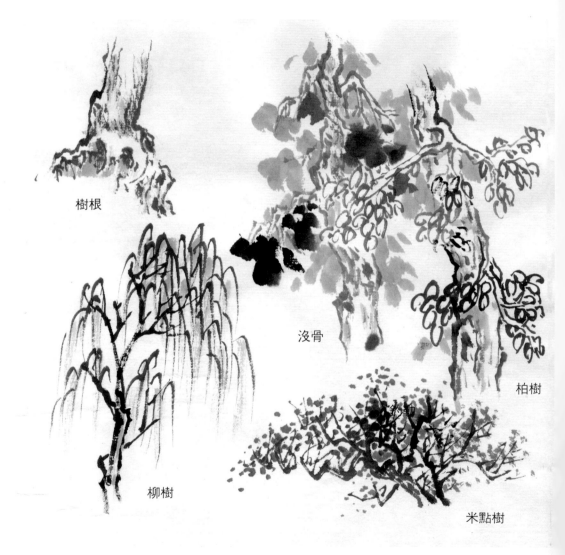

樹根

沒骨

柏樹

柳樹

米點樹

幹、枝、葉的組合

四十九、石頭法

大自然中，砂、石、土最多，又以石頭的紋樣來做水墨造形遊戲最豐富。石頭法有披麻皴、雨露皴、點子皴、米點皴、解索皴、雲頭皴、牛毛皴、荷葉皴、折帶皴、大斧劈皴、小斧劈皴、鬼面皴、馬牙皴、礬頭皴等。

(一)材料： 宣紙、畫仙板、墨汁、國畫顏料、膠水、卡紙。

(二)工具： 毛筆、排筆、調色板、水袋、墊布。

(三)做法：

1. 將宣紙裁切成自己喜愛之大小。
2. 依據石頭的形式、聚石、卵石、山石等皴法，加以造形繪畫。
3. 將畫完之石頭加以彩色。
4. 待乾後，整理貼於卡紙上就算完成。

(四)要領：

1. 由濃墨到淡墨逐層去完成。
2. 要注意石頭的造形美及變化美。
3. 各種皴法清楚的表現。

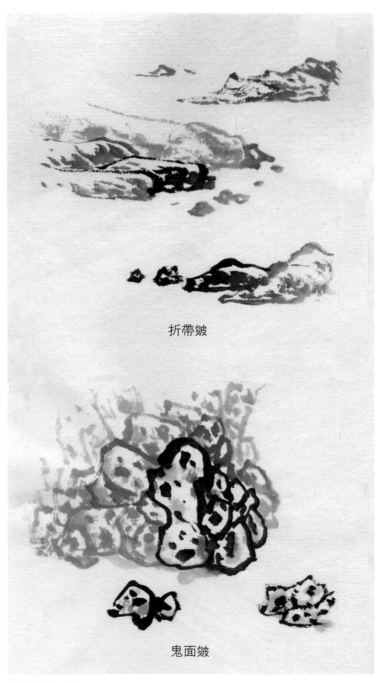

折帶皴

鬼面皴

石頭法 ①

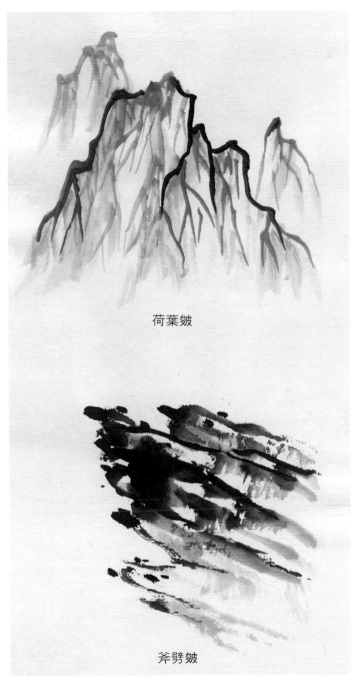

荷葉皴

斧劈皴

石頭法 ②

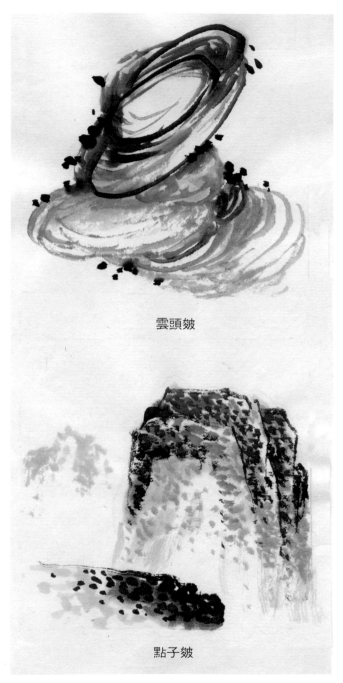

雲頭皴

點子皴

石頭法 ③

五十、自然法

中國人對家鄉山川景色的留戀，常有一種說不出的鄉土情感，所以把家鄉景色稱之爲「山水」。畫家將山水畫歸於自然內容，研究自然內容的各種表現技巧與方法，稱爲自然法。

(一)**材料**：宣紙、墨汁、國畫顏料、膠水、卡紙。

(二)**工具**：毛筆、排筆、調色盤、水袋、墊布。

(三)**做法**：

1. 將宣紙裁成自己喜愛之大小。
2. 大自然的風景氣象用水墨或彩墨充分表現其內容，並以造形方式表達自然景色的氣氛、意境。
3. 經過多層次墨染或彩墨染，充分表達自然的意境。
4. 待乾後即完成。

(四)**要領**：

1. 山水景色的樹木、山石、河川、海湖、雲霧、氣候、雨雪，大氣氛圍等，都是自然法表現之題材。要將自然山水的靈魂，充分的表達出來，就得靠水墨染擦、山石紋理、雲霧氣氛等技巧表現。
2. 多觀察剖析研究，大膽嘗試自然造形。

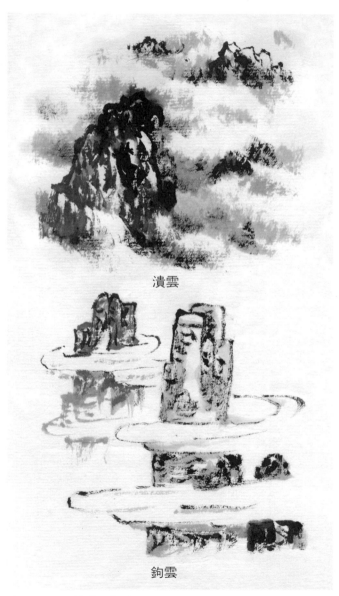

潰雲

鉤雲

自然法基礎造型 ①

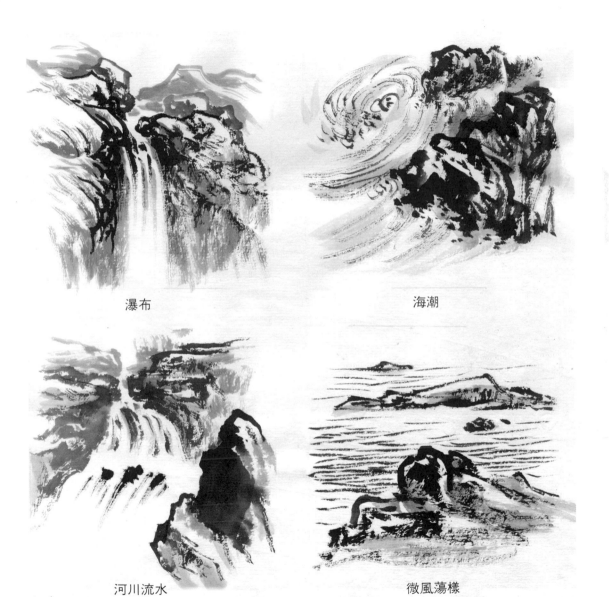

瀑布　　　　　　　　　　　　海潮

河川流水　　　　　　　　　　微風蕩樣

自然法基礎造型 ②

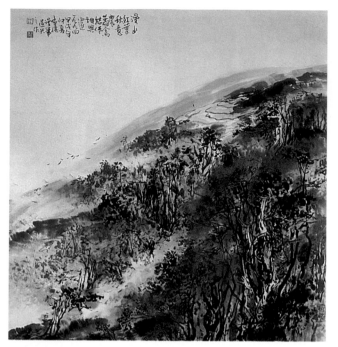

自然法 ③　　　　　　　林孟德之作品——秋意

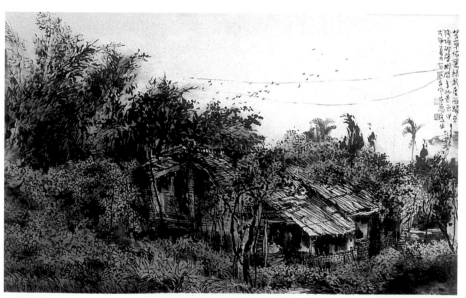

自然法 ④　　　　　　　林孟德之作品——野趣

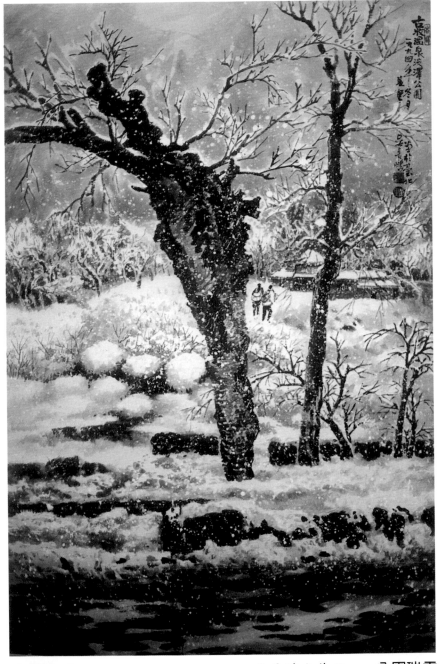

自然法 ⑤

吳長鵬之作品——公園瑞雪

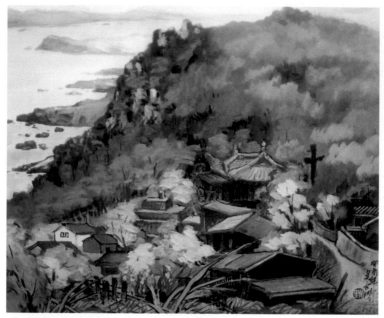

自然法 ⑥　　　　　　　　　吳長鵬之作品──春意

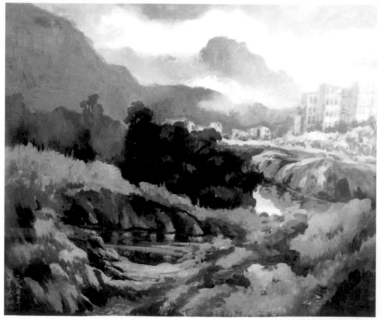

自然法 ⑦　　　　　　　　　吳長鵬之作品──夏景

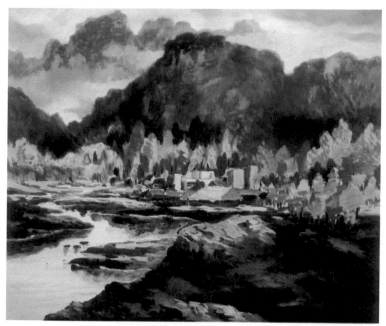

自然法 ⑧　　　　　　　吳長鵬之作品──秋色

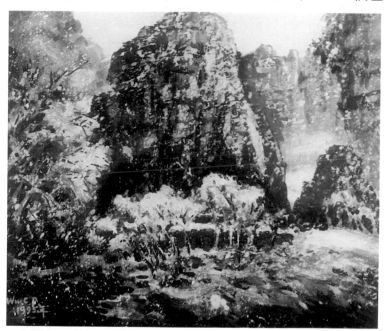

自然法 ⑨　　　　　　　吳長鵬之作品──冬寒

五十一、花鳥法

花瓣、花蕊、花托、花萼、花梗等結構，加上枝、莖、葉，各有其形態美，把握排列組合的妙用，決定其美的構圖。而禽鳥之神情、頭、頸、眼、嘴、腳、爪、羽、尾等特徵各異，得多用心觀察。

(一)材料：宣紙、墨汁、國畫顏料、膠水、卡紙。

(二)工具：毛筆、排筆、調色盤、水袋、墊布。

(三)做法：

1.將宣紙裁成自己喜愛之大小。

2.用水墨或彩墨做花鳥造形遊戲繪畫，或用沒骨或雙勾亦可，畫完再彩色，或直接用彩墨做花鳥畫。

3.渲染層次，以感到滿意為止。

4.待乾後，貼於卡紙上即算完成。

(四)要領：

1.畫花要表現鮮美、嬌嫩柔美的特色。

2.禽鳥則要重視其動靜之造形。

3.整體氣氛表現和諧，才會提升高雅的意境。

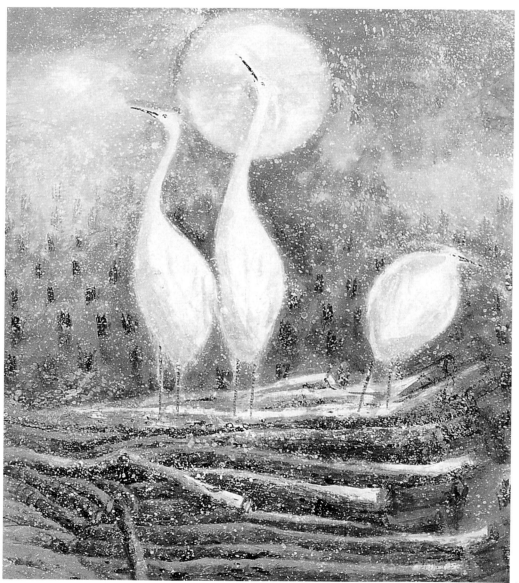

花鳥法 ①

吳長鵬之作品——吉祥之鳥

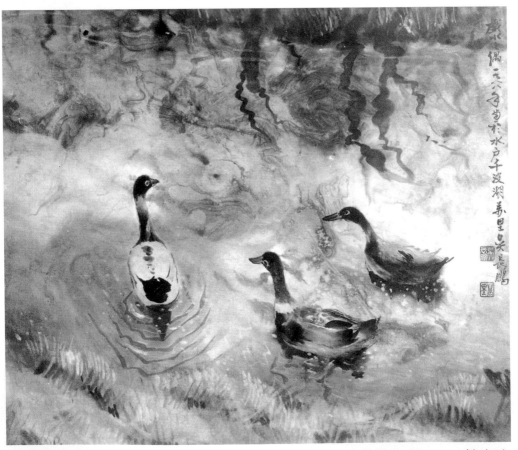

花鳥法 ②

吳長鵬之作品──戲水鴨

花鳥法 ③

吳長鵬之作品——一鳴天下知

柒、結　語

本書取名「水墨造形遊戲」，是基於筆者在學校多年的教學經驗及新課程標準之啓示。依據人性化、鄉土化、國際化和現代化之精神，讓本書無論在內容與方法上，大膽的嘗試朝向突破性邁進。

　　目前藝術文化方面的活動，隨著時代的進步而產生劇烈的變革。自幼稚園、中小學、高中之階段的學校美術班也大大的增加，大專學校的美術科系同樣地大幅增加，因此加強對我國的文化精髓──水墨畫之認識，必須做一番努力的極力推展。特別是在藝術表現、作品審美、生活實踐三個領域，應該多方的接觸與探討。「水墨造形遊戲」之內容，可以說完全利用寓繪畫於遊戲之特性，激起全民的注意，產生濃厚的興趣，讓這一項藝術遊戲活動能持久性及全民化，並能促使自己未來從事職業時，有雅趣、信心、積極，而且勝任愉快。

　　「水墨造形遊戲」是美勞課程教學活動造形表現的方式之一，期望每位學子都能積極參與這項活動，養成用自己的雙眼仔細觀察，用頭腦思考，用雙手集中精力繪製、創作表現，從中體會遊戲活動的喜悅，培育出柔美的感受性、豐富的想像力、建構造形秩序之美、直觀的判斷力、計畫性的構想力、造形創作的能力、造形活動的認知和理解。更進一步的是，仔細觀察周遭的事物，從中關心自己及他人作品。領悟大自然與水墨造形遊戲的關連，體會繪製過程中的奧妙，進而培養豐富的人性，和日常生活打成一片，布置一個自己喜愛生活空間，珍視民俗的藝術品。更能真正的愛護社區之大環境，鄰居彼此的來往，隨時互相幫助，藉著藝術活動，讓社區變成和諧的模範社區。

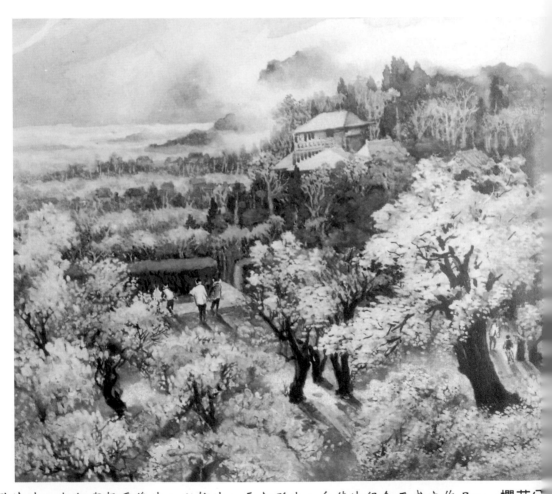

用點滴法、粗細與輕重線法、人物法、長方形法、自然法組合而成之作品──櫻花公

吳長鵬之作

參考文獻

俞崑編著(1975)：中國畫論類編。台北：華正書局。

俞崑編著(1975)：中國繪畫史。台北：華正書局。

吳承燕著(1965)：中國畫論。台北：臺灣書店。

于安瀾著(1984)：畫論叢刊。台北：華正書局。

虞君質著(1964)：藝術概論。台北：大中國圖書公司。

徐復觀著(1984)：中國藝術精神。台北：學生書店。

張俊傑著(1979)：山水繪畫思想之發展。台北：福美印刷廠。

劉文譚著(1975)：現代美學。台北：臺灣商務書局。

故宮博物院編(1974)：山水畫皴法、苔點之研究。台北：故宮博物院。

河洛圖書出版社編輯部(1976)：中華名畫輯覽。台北：河洛圖書出版社。

故宮博物院編著(1981)：故宮藏畫精選。台北：讀者文摘。

吳長鵬(1980)：黃公望繪畫觀研究。台北：藝術家出版社。

曹緯初(1974)：花鳥小品。台北：藝術圖書公司。

藝術家編輯委員主編(1981)：美術大辭典。台北：藝術家出版社。

林柏亭編(1984)：花鳥畫法1.2.3.。台北：雄獅圖書公司。

王耀庭編(1984)：山水畫法1.2.3.。台北：雄獅圖書公司。

沈以正編(1984)：人物畫法1.2.3.。台北：雄獅圖書公司。

楊揚編著(1983)：花鳥畫譜。台北：藝術圖書公司。

王秀雄(1975)：美術心理學。高雄：三信出版社。

國立編譯館主編(1983)：美勞科教學研究。台北：正中書局。

朱子弘(1984)：國畫色彩研究。台北：藝術家出版社。

吳長鵬等(1984)：美勞概論。台北：大陸書店。

呂廷和譯(1975)：透過藝術的教育。台北：雄獅圖書公司。

呂清夫(1984)：造形原理。台北：雄獅圖書公司。

詹前裕(1988)：彩繪花鳥。台北：藝術圖書公司。

詹前裕(1989)：彩繪山水。台北：藝術圖書公司。

吳長鵬(1985)：師專國畫教學的理論與實際。台北：傅鐘出版公司。

吳長鵬(1989)：吳長鵬彩墨畫集第一輯。台北：藝術家出版社。

吳長鵬(1990)：吳長鵬彩墨畫集第二輯。台北：秀立設計印刷公司。

吳長鵬(1994)：吳長鵬彩墨畫集第三輯。台北：秀立設計印刷公司。

教育部編(1993)：國民小學課程標準。台北：教育部國教司。

教育部編(1985)：國民中學課程標準。台北：教育部國教司。

吳隆榮(1990)：造形與教育。台北：千華圖書公司。

吳長鵬(1995)：吳長鵬的彩墨世界。桃園：桃園文化中心。

中村茂夫(1966)：中國畫論の展開。東京：日本中山文華堂。

谷口鐵雄(1973)：東洋美術論考。東京：中央公論美術。

日加田誠編(1963)：文學藝術論集54。東京：平凡社。

吉澤忠等(1964)：南畫と寫生畫。東京：小學館。

恩田彰（1980）：創造性開發の研究。東京：恆星社厚生閣。

松原郁二（1975）：新しい美術教育理論。東京：東洋館出版社。

國家圖書館出版品預行編目資料

水墨造形遊戲／吳長鵬著.--初版.--
臺北市：心理, 1996（民 85）
面；　公分.--（通識教育；5）
參考書目：面
ISBN 957-702-182-4（平裝）

1.繪畫 — 中國 — 技術

944　　　　　　　　　　　　85008086

通識教育5　水墨造形遊戲

作　　　者：吳長鵬
總 編 輯：林敬堯
發 行 人：邱維城
出 版 者：心理出版社股份有限公司
社　　　址：台北市和平東路一段 180 號 7 樓
總　　　機：(02) 23671490　　傳　　真：(02) 23671457
郵　　　撥：19293172　心理出版社股份有限公司
電子信箱：psychoco@ms15.hinet.net
網　　　址：www.psy.com.tw
駐美代表：Lisa Wu　　tel: 973 546-5845　　fax: 973 546-7651
登 記 證：局版北市業字第 1372 號
印 刷 者：呈峰色彩印刷有限公司
初版一刷：1996 年 8 月
初版三刷：2004 年 8 月

定價：新台幣 600 元　　■有著作權・翻印必究■
ISBN 957-702-182-4

讀者意見回函卡

No. _____　　　　　　　　填寫日期：　年　月　日

感謝您購買本公司出版品。為提升我們的服務品質，請惠填以下資料寄回本社【或傳真(02)2367-1457】提供我們出書、修訂及辦活動之參考。您將不定期收到本公司最新出版及活動訊息。謝謝您！

姓名：_____　性別：1□男　2□女

職業：1□教師 2□學生 3□上班族 4□家庭主婦 5□自由業 6□其他____

學歷：1□博士 2□碩士 3□大學 4□專科 5□高中 6□國中 7□國中以下

服務單位：_____　部門：_____　職稱：_____

服務地址：_____　電話：_____　傳真：_____

住家地址：_____　電話：_____　傳真：_____

電子郵件地址：_____

書名：_____

一、您認為本書的優點：（可複選）

❶□內容 ❷□文筆 ❸□校對 ❹□編排 ❺□封面 ❻□其他____

二、您認為本書需再加強的地方：（可複選）

❶□內容 ❷□文筆 ❸□校對 ❹□編排 ❺□封面 ❻□其他____

三、您購買本書的消息來源：（請單選）

❶□本公司 ❷□逛書局⇨_____書局 ❸□老師或親友介紹

❹□書展⇨____書展 ❺□心理心雜誌 ❻□書評 ❼其他_____

四、您希望我們舉辦何種活動：（可複選）

❶□作者演講 ❷□研習會 ❸□研討會 ❹□書展 ❺□其他_____

五、您購買本書的原因：（可複選）

❶□對主題感興趣 ❷□上課教材⇨課程名稱_____

❸□舉辦活動 ❹□其他_____　　　（請翻頁繼續）

| 廣 告 回 信 處 |
| 台 北 郵 局 登 記 證 |
| 台 北 廣 字 第 940 號 |

（免貼郵票）

 心 理 出 版 社 股份有限公司

台北市 106 和平東路一段 180 號 7 樓

TEL: (02) 2367-1490
FAX: (02) 2367-1457
EMAIL:psychoco@ms15.hinet.net

沿線對折訂好後寄回

六、您希望我們多出版何種類型的書籍

❶□心理 ❷□輔導 ❸□教育 ❹□社工 ❺□測驗 ❻□其他

七、如果您是老師，是否有撰寫教科書的計劃：□有□無

書名／課程：＿＿＿＿＿＿＿＿＿＿＿＿＿＿＿＿＿＿

八、您教授／修習的課程：

上學期：＿＿＿＿＿＿＿＿＿＿＿＿＿＿＿＿＿＿

下學期：＿＿＿＿＿＿＿＿＿＿＿＿＿＿＿＿＿＿

進修班：＿＿＿＿＿＿＿＿＿＿＿＿＿＿＿＿＿＿

暑　假：＿＿＿＿＿＿＿＿＿＿＿＿＿＿＿＿＿＿

寒　假：＿＿＿＿＿＿＿＿＿＿＿＿＿＿＿＿＿＿

學分班：＿＿＿＿＿＿＿＿＿＿＿＿＿＿＿＿＿＿

九、您的其他意見

＿＿＿＿＿＿＿＿＿＿＿＿＿＿＿＿＿＿＿＿＿＿

謝謝您的指教！　　　　　　　　　　　　33005